Why Travel Matters

A Guide to the Life-Changing Effects of Travel

旅行 的 意義

帶回一個和出發時不一樣的自己

克雷格·史托迪
Craig Storti

王瑞徽／譯

各界佳評

「《旅行的意義》針對人為何旅行、如何旅行以及旅行對人的影響等課題作了迷人、睿智而有趣的探索。我從未讀過類似的書。就如旅行活動本身，本書改變了我對世界的觀點，幫助我用新奇的角度去看熟悉的地景。」——二○一七《金融時報》（*Financial Times*）、《旁觀者》（*Spectator*）雜誌年度好書《狂風所在》作者尼克·杭特（*Where the Wild Winds Are, Nick Hunt*）

「克雷格·史托迪完成了一本不單檢視了旅行之美，也探究了其重要性的充滿智慧、令人著迷的著作。」——《旅行的樂趣》作者湯瑪斯·斯威克（*The Joys of Travel: And Stories That Illuminate Them, Thomas Swick*）

「也許你去過泰姬瑪哈陵和萬里長城，但倘若你尚未讀過本書，你或許就不算真的旅行過。憑著深刻的經歷和洞見，克雷格‧史托迪以清澄明晰、幽默感和宏大的歷史感指出旅行是何等重要。他以實例證明人可以超越單純的觀光，在任何新地域成為開明參與者的各種方法。對所有旅人，更別說跨文化主義者而言，本書都是必讀之作。──美國國務院海外簡報中心前主任凡遜‧席柏斯坦（Overseas Briefing Center,Fanchon Silberstein）

「克雷格‧史托迪令人折服地回答了『旅行為何重要』這個問題。他區分了旅行和觀光的不同，接著證明旅行能擔保人在出發和回來時不會是同一個人。數量豐富的引言生動闡明了他的觀點，讓這本引人著作的內容更顯充實。他的觀點是：旅行既是內在也是外在的旅程。」──跨文化教育訓練及研究協會會長姍卓‧M‧富勒（SIETAR,Sandra M.Fowler）

獻給夏洛特

謝謝妳帶我去到

那許多地方

CHAPTER 3

致謝

本書醞釀了三十五年才完成。寫它的靈感最早可以推到一九八二，我初次拿起保羅·佛塞爾的傑作《旅外：兩次大戰間的英倫文學旅行》（Paul Fusssell, *Abroad: British Literary Traveling between the Wars*）的那一年。當時我和妻子正在英國旅行，我很容易便能取得書中提到的所有出色作家的作品，而這些作家又引導我認識其他作家，促使我三十五年來持續不輟閱讀大量旅行記事。一開始是佛塞爾書中提及的一流作家，接著是一些較近代的旅遊作者。在這期間我開始涉入跨文化工作領域，進一步激發了我對旅行文學的興致。

感謝尼古拉布雷利（Nicholas Brealey）出版公司的亞莉森·韓基（Alison Hankey）、梅莉莎·卡爾（Melissa Carl）和蜜雪兒·摩根（Michelle Morgan）一聽聞本書就力推它，在每個關鍵的地方給予支持，甚至多次在必要時為它奮戰。感

謝茱莉亞娜・加拉南提（Giuliana Caranante）在出版過程中為本書傾注她的行銷專業，並投入大量熱情。還有布雷特・海爾布萊伯（Brett Halbleib）的卓越文字編輯功力，在多處將本書從自我耽溺的邊緣拉回現實。感謝湯瑪斯・斯威克（Thomas Swick）和尼克・杭特（Nick Hunt）給予莫大的精神支援。

作家不時會爆發牛脾氣，他們就是這德行，靠近噴發現場的人難免嚴重灼傷。亞莉森（Alison）和蜜雪兒（Michelle）經常得承受怒火，慶幸的是她們從未退縮。唉，受傷最慘重的總是做配偶的。我想這是和作家結婚的必要代價：每天和信心危機作伴，來換取始終不渝的感激。

克雷格・史托迪（Craig Storti）

二〇一八年春於馬里蘭州西敏市

旅行的
意義

這世界是一本書，
那些不旅行的人只讀了一頁。
——聖奧古斯丁

我熱愛旅行勝過一切，
因為我贊同某些人說的，
旅行是人生的最高目的。

麥考利《特拉比松之塔》
（Rose Macaulay, *The Towers of Trebizond*）

羅浮堡謀殺事件

依我看，人生最開心的事情之一是，準備出發到陌生國度去作一趟長途旅行。一鼓作氣甩掉習慣的枷鎖、日常工作的重擔、各種服務奉獻的幌子和家庭的奴役，人又會快樂起來，血流彷彿回到童年的澎湃快速。生命的曙光再度綻露。——理查·柏頓《勢在必行》（Richard Burton, *The Devil Drives*）

旅行時，你可以選擇：做個觀光客，盡情享樂，或者做一個旅人，改變你的一生。本書正是為了那些想要改變自己一生的人而寫。

幾世紀以來，一群旅行巨頭，知名旅行家和傑出旅行作家，歌頌著能夠帶來無與倫比的自我精進和個人成長機會的旅行這件事，所具有的改變人生的影響力。

·「我有個想法，也就是藉由旅行，我可以充實自己的人格，讓自己有一點改

變，」毛姆（W. Somerset Maugham）寫道：「我從一趟旅程帶回來的不全然是出發時的自己。」（17）①

·亞歷山大·波普（Alexander Pope）寫道：「藉由旅行，寬大的人會敞開自己的心扉。」（Fussell 1987, 174）

·十六世紀中國浪人明廖子（Ming-Liao-Tzu）宣稱他是為了「讓心靈自由、解放思想」而離家。（Zeldin, 307）

這片關於旅行這種改變一生經驗的文字風景，收錄了大量用來描述旅行影響力的經典語句：它如何拓展你的眼界、改變你的視角、加深你的理解，以及旅行如何讓你打開心扉。不過，儘管你旅行時這些事都可能發生，卻也無法擔保一定會。

本書是寫給那些想要深入了解旅行提供的各種機會，進而善加運用的人；那些想要充實自身人格，開拓心靈，帶回一個和出發時不一樣的自己的人；還有那些想要從旅行中學習的人。在本書中，這樣的人被稱為嚴肅旅人。

①譯註：文中多處關於引述文句來源（書名、頁數、出版年份等）的提示，請見書末「參考書目」附錄。

的確，這些話說得容易：拓展你的眼界，改變你的視角，充實你的人格。可是這到底是什麼意思？拓展了他的②視野的人，和那些尚未拓展視野的人又有什麼不同？旅行究竟是透過什麼機制，達成這些奇妙的轉變？最重要的是，旅人該怎麼做，來確保帶回來的自己不是出發時的那個？這些都是啟發本書寫作，同時將在文中獲得解答的問題。

有些人，姑且稱他們為旅行純粹主義者吧，他們會認為這項任務只是枉費心機，因為，要知道，旅行已經死了。早在多年前就被觀光給殺了。當然，你還是可以去到遠方的海邊，可是純粹主義者堅信，那已經不叫旅行了。

這些人完全明白自己在說什麼。他們會告訴你那個殺了旅行的人的身分、死亡日期、犯罪現場、凶器、目擊證人的數目，甚至主要幫凶的名字。那名罪犯就是商人湯瑪斯·庫克（Thomas Cook），日期是一八四一年七月五日，地點是位於英國密德蘭地區的羅浮堡（Loughborough）火車站，凶器是一趟火車行程，當時有五百七十名目擊證人，而庫克的共犯不是別人，正是普爾曼列車發明人，喬治·普爾曼（George Pullman）。

那決定性的一天到底發生了什麼事？庫克說服密德蘭郡鐵路局官員提供一條路

線——從羅浮堡到萊斯特這一段十五哩長的行程——的票價折扣，他則會提供充足的搭乘人數作為交換。官員答應了，最後庫克交出五百七十名乘客，也就是準備到萊斯特參加地區性會議的哈伯勒戒酒協會及其姊妹組織的全部會員。「結果證明這段行程非常叫好，」琳恩・維希（Lynne Withey）在她的休閒旅遊史中寫道：

「因此，庫克連著三個夏天積極為戒酒協會成員以及該地區主日學校的孩童安排行程。」（136）

而且庫克再也沒有回頭。接下來幾年，他安排了許多越來越長的旅程，一開始在英國境內，後來更擴及歐陸。眾所皆知，庫克的旅遊安排為旅行注入了四個新元素——速度、舒適、便利以及旅行團，而且在過程中創造了如今我們稱之為觀光的東西，一種高度衛生、無憂無慮的旅行方式，體貼地去除了任何可能會擾亂、困惑或妨礙到旅客，或者會令他們目瞪口呆的經驗。「攪動一池春水的人，」約翰・朱里亞斯・諾維奇（John Julius Norwich）寫道：

② 原註：文中各篇章輪流使用代名詞「他」和「她」，來指稱旅人的第三人稱單數。

就是那個難纏的老戒酒客湯瑪斯‧庫克。到了上世紀中，他已經發展出一種構想，就是盡可能把旅客和在異國普遍存在的各種不文明條件隔離開來，把他們包裹在團體預訂票〔和〕餐券的保護繭裡頭。(一)

無論從哪方面來看，這是沒有外國人的旅行。時間久了，觀光變成數百萬人偏好的旅行方式，而且持續盛行一直到今日。

持平地說，我們也不能咬定旅行是在旅遊業誕生於羅浮堡的那天被謀殺的，但是它確實受了傷，而且絕對變弱了。羅浮堡之後，旅行必須吞下自尊，從那天開始，它不得不和旅遊業競相爭取那些想出國的人的心和意向。可是，就如本書所示，只要真實旅行的基本要素還沒消失——陌生地點、陌生居民和一個好奇的觀察者，旅行的可行性就會一直存在。而只要旅行仍是可行的，人的眼界就有機會得到拓展，心靈得到解放，思想得到增長。這麼說來，那天旅遊業並沒有在英國密德蘭地區殺死旅行，而只是讓它變得艱難，拋出許多讓現今的嚴肅旅人必須認知，而且要努力避免的障礙和誘惑。簡言之，當今出國闖蕩的人必須作一個自覺的抉擇：要當個觀光客，還是做個旅人。

你得記住，我旅行不是出於閒散的好奇心，
或者為了冒險（我所鄙視的）。
那是一種需求，那是我進化的方式。

羅勃・拜倫《家書集》
（Robert Byron, *Letters Home*）

旅行為何重要

本書主要分成兩個部分：描述旅行所具有的改變人生的影響力（第一至四章），以及解釋如何進行能夠真正改變人生的旅行（第五章）。我們會馬上開始討論這些主題，不過我們必須先定義一下何謂旅行，包括當代的普遍認知，以及在本書中提到的。

本書討論的是到異國以及不同文化去旅行，而不是在國內旅行。多數當代的旅行觀察家和學者都同意用來界定「真實」或「嚴肅」旅行（如此稱呼是因為有另一種娛樂、休閒性的旅行，亦即所謂的觀光旅遊）的幾個要素，同樣地他們也同意有必要界定旅行和觀光的差異。倒不是因為其中一種比另一種優越，而是因為它們是結果迥異的不同體驗，人應該選擇能提供符合自己所期待之結果的體驗類型。

觀光有很大成分是**逃離**，而真實的旅行則是**抵達**；觀光主要是消遣性的，而旅

行基本上是教育性的；觀光客被當地人載著到處跑、接受他們服侍，旅人則想要認識他們；觀光客只想放輕鬆，旅人則想接受刺激；觀光的目的是到處遊覽，旅行的目的則是增加理解。在招牌老頑固模式的保羅・索魯（Paul Theroux）觀察到，

「旅人不知道該往哪裡去〔因為那不重要〕，而遊客不知道自己去過哪裡。」（Swick, 7）。羅賓・漢伯里・特尼森在他所著《探險的牛津書》（Robin Hanbury-Tenison, The Oxford Book of Exploration）裡頭指出兩者的鮮明差異：「世上有觀光客也有旅人。前者出國去放鬆他們的身體和腦袋，沒別的。後者則是去看、去理解。」（xiv）

我們所定義的旅行是指，以個人成長和自我精進為目的，到異國去旅行，和不同的文化邂逅。或者像毛姆說的，充實自己的人格，帶回一個不一樣的自己。可是在大部分人類歷史中，具有這層意義和目標的旅行並不存在，直到大約三百年前。了解旅行在這幾百年間的演化，能讓我們正確地觀察旅行在當代所具有的獨特機會。反之，這個視角將能鼓舞當今的旅人抓住這些珍貴的機會，充分運用自己的旅程。簡單地說，鼓舞他們做個旅人而非觀光客。為了這目的，我們得先用一點篇幅來介紹一下旅行。

旅行簡史

從兩百多萬年前人類開始在地球上發跡以來，我們就一直是游牧流浪者。人們圍坐著柴火直到牛群回家的定居生活型態，不只虛幻而且荒謬。人類無法這麼做，他們必須到處漫遊。——克里斯多夫・洛伊（Christopher Lloyd）

在歷史之初，人類的生活狀態就只是旅行——從到處遷徙或游牧的意義上來說。近兩百萬年來過著狩獵採集者的生活，人類的命運就是追隨著牧草和季節的永不停息的遷徙。如果說在人類歷史的早期有可以用來代表旅行的字眼，應該就是「生活」、「生存」、「現況」，或者就是「我們的日常」的同義字。

「生存取決於機動性和機會主義，」布萊恩・費根（Brian Fagan）這麼描述冰河晚期（西元前一六〇〇至一三〇〇年）：「那是一個小規模生活的世界，一個社會網絡散布極廣、許多族群偶爾聚集在一起的世界，最重要的是，那是一個許多小群體在遼闊的大地上到處漫遊、充滿機動性的世界……」（29）毫無疑問，這是遷移

活動，但個人成長肯定不是它的目的。

許多觀察者舉出原始時期的游牧盛況，來解釋令人困惑的二十一世紀漫遊癖，也就是，用來說明這股早已超越旅行是生活要件的時期，一直延續到當代的道路吸引力。仔細想想，人類身為漫遊者有多久時間，將近兩百萬年；相較於我們居住在城鎮或村落有多久，兩萬年不到；也難怪我們不時會為了得到它的樂趣而出發去旅行了。漫遊在我們的DNA內，幾乎就像人類對火的迷戀。法國作家貢特洪・德・朋善（Gontran de Poncins）曾經問一個愛斯基摩人，他的族人為何總是到處遷移。

「有什麼辦法？」那人回答：「我們天生就不安分。」（Washington Post Book World, 14）

接著，大約在一萬五千到八千年前，人類學會馴養、繁殖某些動物，種植若干穀物，從此改變了人類的歷史。隨著農業的萌芽而來的是定居生活的誕生、留在原地的習性，以及永久性，最終是永久性部落的發端。不再遷移或經常改變落腳地變得越來越平常，而當定居生活和安土重遷成為常態，游牧和旅行也就變成了例外。

不只成為例外，旅行恨快就變得無比危險，因而顯然很不明智。動身上路（儘管當時並沒有真正的道路）無可避免意謂著你將要和部落分離，不再屬於，也無法

依賴一個永久的血親團體的保護和善意。你是流放在外，一個陌生人，而沒人可以保護陌生人，沒人和陌生人有利益聯結，沒人會因為向陌生人表達好意而得到任何好處。如果你在石器時代或銅器時代動身上路，一定是因為其他人下的令，而他們會下這樣的命令，唯一理由就是他們不想與你為伍。簡言之，你會上路是因為大家認為你不適合待在居留地。

基督教的偉大創建故事之一——亞當夏娃的傳說，正是象徵人類從游牧到定居階段的這種重大的生活境況變遷的一則寓言。亞當和夏娃的故事，首先是一則警世傳說，頌揚定居生活的優點，但很大成分是在暗示居無定所的危險。畢竟，伊甸園是定居生活的縮影，有著自給自足的豐富糧食和溫馴乖順的動物。亞當和夏娃因為他們犯下的罪而被逐出田園般的世界，遭到了流放。這則故事的寓意非常清楚：只有傻瓜會賭上定居生活提供的庇護和照顧。而這種愚行所受的懲罰，這根據《聖經》用語，亦即亞當和夏娃的「懺悔」（penance）就是旅行。就這樣，旅行或游牧從人類的生活常態演變成令人反感的東西。艾里克·李德在他所著《旅行者的思想》（Eric Leed, *The Mind of the Traveler*）一書中提到，旅行（travel）一字的最古老來源可能是印歐字根 per，「它的第二層意義明確涉及了活動……『穿越空間』、『到

達目的地」、『外出』。」(5)而per的原始含意是嘗試、探測、冒險，則是現今我們使用的「實驗」(experiment)和「危難」(peril)等字彙的來源。保羅‧佛塞爾在「勞動」(travail)這個字當中找到它的另一個以及更近代的原型。「旅人是承受勞動之苦的人，」他寫道：「這個字是從拉丁文tripalium衍生而來，指的是一種以三根木柱組成，用來拉扯犯人肢體的刑具。」(1980,39)

荷馬史詩《奧德賽》(Odyssey)或許是銅器時代足以顯示旅行是極度令人不快的，是一種磨難、英雄人物必須經歷的一連串試煉的這個觀點的最知名例子。奧德修斯並不想當旅人，也沒有積極尋求探險；他是在特洛伊戰爭後返家的途中遇上船難，一心只想盡快回到故鄉伊薩卡和心愛妻子潘妮洛普的身邊。對西方文學而言，很幸運的這趟旅程花了他十年之久。從奧德修斯的角度來看，他那些史詩般的探險只是必須去征服的多餘阻礙，是天神設下的用來阻礙他投向家鄉懷抱的考驗。「對凡人而言，再也沒有比漂流人生更不幸的了。」荷馬寫道。(Lapham, 52)

此外也要注意，銅器時代的另一個偉大旅人吉爾伽美(Gilgamesh)，是如何同樣發現自己的返回王國都邑烏魯克之路布滿了他必須征服的障礙。「他旅行到了世界的邊境，」史詩一開頭說：「最後疲憊但安然回到家鄉。他將她經歷的種種試煉

刻在石板上。」（Mitchell, 69）那些經驗是「試煉」而非探險。「當我們想到遠古時期的旅行，」彼得・懷菲德（Peter Whitfield）提到：

許多響亮、強而有力的字眼便浮現我們腦海：《出埃及記》和《奧德賽》，史詩和北歐英雄傳奇，遠征和朝聖。這些字彙各有不同的意義，但全都傳達了旅行的一個原始含意——它是一種嚴酷考驗，一種挑戰，一種煎熬。旅行和磨難是不可分的。（2）

所以說，旅行在石器、銅器和鐵器時代主要是指試煉、阻礙和冒險。當時的旅人與其說是英雄還不如說是可憐人，因此旅行敘事的軌跡總是朝著歸鄉的方向。旅行不是離家到外地去，而是結束旅程返鄉。

總之，這種事態在上古時期持續發展，一直到黑暗時代，來到中古時期初期。當然，到了這時候，奔波於道途的已不再只有異鄉人了。但是這幾個時期的三類最常見的旅人——士兵（包括水手）、貿易商或商人以及朝聖者，追尋的肯定不是自我精進。朝聖者或許是最接近的一種，但即使是朝聖者也不是為了個人成長而旅

行，而是為了拯救自己的不朽靈魂。「各地之間的遷移活動非常熱絡，」保羅・佛塞爾在書中這麼描述古代世界和黑暗時代的旅行，可是說到「真實的旅行，從一地到另一地的遷移活動，應該帶有若干非功利性樂趣的衝動……若非如此，也許最好別說是旅行，而應該是預旅行（pre-travel）。」(1987,21)

到了中世紀初期，有了較多的道路和較多的人絡繹於途。「在一些幹道上，」中世紀史學家莫里斯・比夏（Morris Bishop）曾提到：「交通非常繁忙。」可是仍然沒有可以稱之為旅人的人。

所有人都上路了，為教團出外辦事的僧侶和修女；準備前往羅馬或者進行教區拜訪的主教們；閒晃的學生；尾隨著牧師和旗旛的吟唱朝聖者；教宗使者；吟遊樂手、江湖醫生和賣藥郎；小販和補鍋匠；臨時雇工和解除束縛的奴隸；退伍的士兵和乞丐、攔路搶匪……(185,186)

E. S. 貝茲在他的著作《漫遊一六〇〇》(E. S. Bates, *Touring in 1600*) 中，為十六、十七世紀間的智者不願出遠門的理由作了總結。

等待自我

在文藝復興時期前，自覺意識和內在省察的規範還未十分普及，而且一直到十八世紀後期，人們開始熱中於討論「人格」，才高度發展。——保羅·佛塞爾《旅行的諾頓書》（The Norton Book of Travel）

以自我精進為目的的旅行需要一個自我，而多數觀察家都同意，自我的概念一直到中世紀晚期才出現。當然，早在文藝復興時期以前就有個人的存在，但是並沒有我們今天所認知的個人主義。對現代人來說這很難理解，因為在現代觀念中，個人主義是個體性（identity）的基本要件。的確，少了個人主義的觀念，我們用來形

當時的道途充滿了危險，客棧雜亂，船隻經不起風浪，地圖糟到往往被當作送給敵人而非朋友的禮物……踏上旅途一定得在口袋裡放點吃的，萬一被狗攻擊可以丟給牠們，而且如果帶表，絕不可以有報時功能，因為這等於通報歹徒你身上有現金。（Lapham, 15）

容個體性、自我概念的句子是根本無法想像的。在自我出現之前，人可能是別的東西，而這種身分並不完全涵蓋個體認同的觀點，這念頭對現代人的腦袋來說簡直是難以想像。

如果這些前現代人（pre-modern）不把自己視為個人，那麼他們認為自己是什麼呢？首先，他們是上帝的子民，照著祂的形象被創造出來，並且被放在大地之上，來服侍、崇拜、服從於祂。他們存在的核心就是他們和神的聯結。當時人類的境況普遍被認為十分「惡劣、野蠻而短命，」就如湯瑪斯·霍伯斯（Thomas Hobbes）提醒我們的──在中世紀非常短命，反正當時活著不是主要議題。真正重要的是死後。「對真正的基督徒而言，」威廉·曼徹斯特（William Manchester）提到：「地上的生命幾乎無足輕重。活著時，他們恪守天主教信條，以捍衛自己在天國的永生。單純為了活著而活著，在上帝召喚他們回天國之前享受凡俗人生的這種念頭，在整個〔宗教〕結構中是大逆不道的。」(113)

在中世紀晚期，個人主義也沒有因為人日常生活的嚴酷境況而受到鼓舞。人們普遍只求維持起碼的生計，而對多數人來說，這非得透過社群的安排才辦得到。親屬和部族就是一切，想要求生存也只能依賴群體。群體的福利永遠被擺在第一位，

從而提供它的個別成員一丁點安全和防護。

威廉・曼徹斯特在《黎明破曉的世界》（*A World Lit Only by Fire*）一書中提到，在中世紀，多數人甚至連名字，這個自我的首要指標都沒有，因為沒這必要。「貴族擁有姓氏，」他寫道：「可是在基督教界，只有百分之一不到的人出身名門。〔對〕其他人……渾名也就夠了。因為多數農民從出生到老死，一輩子都沒離開過家鄉，不太需要獨眼、魯西（Roussie，紅髮）、比歐那（Biona，金髮）這類暱稱之外的標籤。」（21；以粗體標示）

一如宗教界，當時的塵俗世界為了個體出頭以及自我表現的可能性所提供的機會同樣微乎其微。「中世紀的思維當中最令人困惑難解，而且從許多方面看來最顯著的一個層面，」曼徹斯特寫道：「就是中世紀人的全然缺乏自我。就連那些最具創造力的人也都毫無自我意識……他們幾乎是無條件地隱姓埋名，而他們對此的默認態度也一樣。」（21,22）

個人主義的誕生

大約在西元一〇〇〇至一二〇〇年之間，某種根本的心理變化，某種形式

的個人主義誕生在歐洲，而〔這〕主要奠定了西方思想的基礎。──彼得‧

華生《觀點：思想與發明史》（Peter Watson, Ideas: A History of Thought and Invention）

接著，大約在中世紀後期，狀況有了改變：一種關於人的熱望和興趣的根本性重組發生了，從對上帝和來生的執著轉移開來，回到人本身和現世的生命上頭。這樣的重大變革有不少原因，但其中最顯著的一個是對古希臘思想家和哲學家，尤其是亞里斯多德的再發現，以及隨之而來的，足以和宗教啟示和信仰抗衡的邏輯和理性的復興。「一種世俗的思維被引入世間，」彼得‧華生寫道：「最終永遠改變了人的理解。」（331）

馬丁路德挑戰天主教會及其教條的無誤論（infallibility），大大鼓動了這個重大階段的個人主義運動。既然羅馬教廷並不是全知的，那麼人勢必得自己決定什麼該信，什麼不該信（當然，是由《聖經》引導的）。但無論如何，個人在他或她的生命中扮演前所未有的重要角色的觀念已經興起。

印刷機讓書籍，也就是知識成為越來越多人可以取得的東西，可說是個人主義

誕生的第三個助產士。那些有能力閱讀的人，人數在中世紀晚期不斷增長，如今可以自我教育，不再需要依賴教會來告訴他們什麼是真實，什麼不是。

路德的背教和幾乎同時發生的文字的普及，永遠剝奪了教會對知識的獨占，以及它對真理的壓制。人可以自己展開對於真相本質的探尋，然後自己決定什麼是真實。

到了文藝復興時期（十五世紀初），已經騷動了兩百年的個人，可說越來越躁動不安，眼看就要站起來了。

「文藝復興時期的人可以說活在兩個世界之間，」華生寫道：

他懸在信仰和知識之間。當中世紀超自然主義的掌控開始放鬆，世俗和人的利益變得更加突顯。關於個人今生經驗的各種真相變得比晦暗的來生更為有趣。對上帝和信仰的依賴減弱了。現實世界自成一種目的，而不是為一個未來的世界作準備。（398）

旅行的萌芽

在喬治一世、二世統治時期可能只有一個英國人會去旅行的同一地區，如今則有十個人會展開一趟歐陸旅行。——無名氏（一七七二）

個人在十五世紀末躍上歷史舞台，並沒有把人一夜之間變成真實或嚴肅旅人。

事實上，自我的概念是真實旅行出現的必要條件，但不是充分條件。還欠缺幾個要件：良好的道路、運輸工具、金錢，還有最重要的——閒暇。

前面提過，在中世紀晚期以前，多數道路不是維護不佳就是根本欠缺維護，更談不上安全。而且，一直到十七世紀末的幾十年間，歐洲大部分道路才設置了交通號誌。顯然當時使用道路的主要是已經熟悉路線的人，而不是路過的異鄉人。就算已經有了路況良好、安全而且設有標誌的道路，旅行的工具，像馬、驛馬車、船隻或者後來才有的轎式馬車、四輪馬車都尚未普及，只有商人和富人能使用，而在中世紀間這兩類人動身上路的數量確實相當龐大。如果你必須上路，你可以走路，可是在旅途中你不時需要錢來支付食物和住宿；而同樣地，除了名流之外，一般人不可能擁有閒錢。

可是對多數人來說，最欠缺的一個要件，否則應該會讓人們動念去旅行的一樣東西，就是閒暇。中世紀和文藝復興時期的男男女女無法有整整幾天或幾週的空閒可以動身上路。維持起碼的生計是多數人的命運，幾乎終年不得休息，除了冬季人們非必要絕不出門的酷寒時節。

多數觀察者都同意，我們今天所認知的旅行——啟程去認識世界，開始於十六世紀的歐洲一種名為歐陸壯遊（grand tour）的旅行方式。歐陸壯遊是「一種明確屬於現代的現象」，琳恩‧維希指出：

而在十八〔世紀〕末期進入全盛期。儘管侷限於富裕之家的兒子，而且主要是以教育目的為出發點，到了十八世紀中期，歐陸壯遊已經風行於英國上流社會，而且相當程度結合了樂趣和教育，儼然成為大規模休閒旅行的第一個明確範例。（x）

歐陸壯遊最早只及於北歐——法國、德國、荷蘭、瑞士，還有西班牙和義大利。但不久便擴及大部分地中海地區，包括希臘和土耳其。接著，由於在埃及和聖

地陸續崛起的一些顯貴家族的後裔的加入，而變得更加壯偉。

歐陸壯遊的明確目標和現代旅行的自我精進目標極為接近。重點是藉由造訪所謂的「文明搖籃」，也就是知名古蹟所在地——希臘、土耳其（特洛伊古城）和羅馬，以及親眼目睹文藝復興的傑作，來完成一個人的正規教育（著重於古典文學）。對一個擁有財力和野心的年輕男子（在十九世紀前，旅遊主要是一種男性世界的現象）而言，歐陸壯遊是邁向權勢之路的必填選項。

彼得·懷菲德在《旅行：文學史》（*Travel: A Literary History*）一書中提到，這個時期的旅行已不再只是一種：

行動的領域，一種軍事征戰、朝聖或商業的偶發元素，而是足以重塑人對世界的理解的一種智性的力量。旅行將持續轉變為一種思想的領域，一種可以引導人對這世界以及旅人自身的人格進行重新評估的體驗。（63）

鐵路的興起讓旅行產生重大變革，而且主要多虧了英國商人湯瑪斯·庫克的努力，很快便讓它擴及勞工階層。前面提過，庫克於一八四一年夏天為一群戒酒協會

成員組織了他的第一個從羅浮堡到萊斯特之間的十五哩行程的火車旅行團。當天場面十分盛大：一支銅管樂團在火車站演奏，好奇觀眾的人數幾乎和旅行者一樣多。一年後庫克組了他的第一個前往蘇格蘭的旅行團。到了一八五五年的巴黎世界博覽會期間，他已經定期安排他的同胞出國到歐陸旅行了。

歐陸壯遊和湯瑪斯·庫克是旅行邁入現代化的漫長旅程的最後兩步，而從庫克的立場來看則是旅行轉型為觀光的第一步。壯遊的遊客是第一批能讓我們現代人彷彿看見旅行中的自己的旅人。的確，換作是我們，說不定也會站上羅浮堡的月台，當然，不是為了參加戒酒會議，而是急著去見識廣闊的世界，充實我們的人格。

旅行的終結？

我認為如今旅行已是不可行的，而我們能做的就只有觀光。──保羅·佛

塞爾《旅外：兩次大戰間的英倫文學旅行》

旅行學者對湯瑪斯·庫克並無好評，把他的旅行團視為旅行終結的開始，觀光時代的開端。儘管庫克不該為他的效仿者之眾多浮濫負責，可以確定的是就如我

們將在接下來的幾章看到的，庫克等人為旅行經驗引入的四個元素——速度、舒適、便利和旅行團是觀光的標記，真實或嚴肅旅行的死敵。「我們出國去，」菲德烈克‧哈里森（Frederic Harrison）寫道：「可是我們已不再旅行了。」（Fussell, 1980, 41）這是他在一八八七年就有的想法。

庫克引入了團體旅行，不久它就發展為大眾旅遊，接著，隨著越來越多旅行團上路，迅速演變成觀光旅遊。在團體旅行中，人大部分時間都和同團遊伴在一起，幾乎不會結識當地人（至少不會結識那些不操外語的人）。在由自己母國經營的連鎖飯店住宿、用餐；搭乘裝了大片玻璃窗、附有空調設備的巴士旅行，從車內盯著外面所謂的「風景名勝」並且猛拍照。對一個地方只有浮光掠影式的印象，而且除了服務生和導遊，和它的居民並沒有實質的接觸。這正是保羅‧福塞爾所說的「計畫性的與現實的疏離。」（1980, 44）喬治‧歐威爾在他從馬拉喀什寫給英國一位友人的信中，不客氣地把觀光客稱為「那些從飯店到飯店，除了氣溫察覺不到任何差異的旅行雜種。」（Fleming, 342）

佛塞爾是卓越的思想家、優美的文體家和無敵的旅行專家，而且稱得上是個老頑固。他對觀光時代中的旅行不抱任何希望，但即使是他都同意「觀光客的差別在

於動機。」暗示只要懷抱正確的動機，或許旅行還是有可為的。

佛塞爾極少數的對手之一，和他一樣博學，尤其對旅行議題別有專精（而且和佛塞爾同樣為一本旅行寫作選集擔任編輯）的約翰‧朱里亞斯‧諾維奇。事實上對當今旅行的可行性抱持相當樂觀的態度。提到他選集中那些早已作古的原作者時，他寫道：

在這議題上，對本選集內容作出貢獻的絕大多數作者可說別無選擇。對他們而言觀光並不存在。你要不是個旅人，要不就是居家者，就這麼簡單。至於其他人，他們是在某些情況下，至今仍然是旅人，因為那是他們一開始就下定決心去做的，而他們教給我們至關重要的一課：只要我們決心去做，我們仍然可以做個旅人而非觀光客……而在今天，其中的差異不在我們到什麼地方去，而在用什麼方式去：在法國做一名旅人完全是可能的，甚至在英國也行，就像在亞馬遜上游當觀光客一樣。（3）

如果學者們都同意，當今的旅行早已不若往昔的容易，處處受到觀光吸引力的

挑戰，那麼這段簡史提供了希望，顯示儘管面臨這麼多當代的挑戰，如今旅行已發展到了可望提供過去難以想像的巨大回報的階段。我們將在接下來的章節中描述這些益處，並且提出一些讓你能擁有它們的建議。你唯一要做的就是遵循諾維奇的忠告然後全力以赴。

旅行和經驗

旅行想必是最高境地的「經驗」。——路易斯‧麥克尼斯《秋天日誌》（Louis MacNeice, Autumn Journal）

終於來到二十一世紀的旅行。讓我們即刻進入本章的中心主題，也就是旅行的效應，以及旅行如何達到這些效應。這表示我們要開始談經驗，準確點說是新經驗，因為旅行的真實含意，以及它的所有效應的來源正是基於一個事實，亦即就它的本質而言，旅行乃是人類新奇經驗的最大源頭。新經驗以及它們帶來的東西，正

是旅行之所以重要的原因所在。

什麼是經驗？

他對一切知道得還不夠多，因而看不清楚。除非對事情有粗略了解，否則我們無法看清楚。——C.S 路易斯《來自寂靜星球》（C. S Lewis,Out of the Silent Planet）

若要了解新經驗的重要性，首先我們必須了解什麼是經驗，以及它在我們的心理發展過程中扮演的角色。簡單地說，所謂經驗就是外在世界遇上內在世界時，也就是我們以外的物質世界和「我們」，我們視為自己的心、意識或自我的內在世界接觸時所發生的狀況。當外在世界的元素衝擊我們的五種感官之一：視覺、聽覺、嗅覺、味覺或觸覺，接觸便發生了。被我們視為五官的實際上是一組感受器，可以從許多引起刺激的物體接收一連串感覺。接著這些感覺被傳送到大腦的相關部位去進行處理，並加以接收、編碼，然後將這組原始輸入信息儲存在我們慣稱為感官記憶體的龐大資料庫中。

「我們的感官是我們的大腦和外在世界之間的通路。」巴瑞・吉布（Barry J. Gibb）寫道。「我們的大部分記憶是以感覺輸入為基礎的，但什麼是記憶？它是大腦將思維和感官經驗加以編碼、儲存和擷取的能力。」（45, 63）記憶讓感知變得可能，而感知是我們看、聽等等的方式。先拿視覺感官作例子，注意當我們「看見」某樣東西時是什麼狀況。

「總的來說，眼睛被賦予太多看見（seeing）的功勞了。」法蘭克・史密斯（Frank Smith）寫道：

握的信息大大地擴張。（25；以粗體標示）

大腦。大腦在感知上的抉擇只有部分取決於眼睛傳遞的信息，而被大腦已經掌集信息的裝置，主要聽從大腦的指揮。決定我們看見什麼、留下什麼印象的是以嚴謹的字面意義而言，眼睛根本不曾看見。眼睛只看，它們是為大腦收

知，它的重建物，用大腦從之前儲存的視覺輸入信息當中擷取的對應物所創造出來簡言之，你並未看見你面前的東西，你看見的是你的大腦對你面前的事物的感

的東西。這描述了當你看見之前看過的事物，大腦對它留有視覺記憶（亦即史密斯稱作「大腦已經掌握的信息」的東西）的狀況。可是，當你看見以前從未見過的事物，比如旅行時令你目不暇給的大量新的感官印象，又會是什麼狀況？一般來說，同樣的過程會展開，只是結果不同。你的感受器仍然會接收來自外界物體的印象，仍然會把這些印象傳回大腦，而大腦也仍然會在你的記憶中尋找對應物，準備為你建造一個意象或視知覺。可是在你從沒見過的事物的情況下，大腦落空了，它找不到任何對應物。「當視覺從未見過的東西出現，」賽門・霍加（Simon Hoggart）寫道：「它就失靈了。」（*Spectator*, 62）在這情況下，頑強的大腦仍然卯足全力，把它所能找到的最接近的對應物呈現給你。這時候你感知到的不完全是你面前的東西，而是大腦對於眼前事物的最接近的視覺記憶，它的最佳推測。

這是大部分視錯覺的原理（和科學），這時大腦誤以為它看見了實際上並不存在的事物，就如以下的圖形（著名的卡尼薩三角 Kanizsa triangles 之一）所顯示的。

當你一眼看見這個圖像，你或許會看見三個小三角形和一個白色的大三角形，然而事實上整個圖形中根本沒有三角形，而只有三條線圈住一個空間。圖中有三個類似小精靈的形狀，三個 V 形物體，就這樣。可是大腦在這圖形中「看見」好幾個

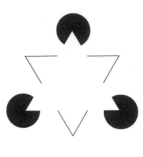

三角形，因為當它在你的視覺記憶中搜尋這組特殊視覺印象的對應物時，因為當它在你的視覺記憶中搜尋這組特殊視覺印象的對應物時，所有之前和它相似的影像經驗都和三角形有關，因此大腦呈現給你的就是三角形。

「大腦想要找到形狀的急迫感，」馬修・麥唐納在《你的大腦：遺失的手冊》（Matthew MacDonald, Your Brain: The Missing Manual）一書提到本圖形時寫道：

驅使它去發現並不存在的形狀……像這樣的〔形狀〕排列在自然界中不太可能存在，因此你的大腦恨快排除它的可能性……擷取了幾個線索，迅速達成分析，最後提出最近似的解釋。（83；以粗體標示）

簡言之，大腦無法看見，而且無法呈現給你它從未見過的事物。可是當你注視這圖形久一點，大腦便會開始接收、編碼一些並非描繪三角形的印象。這些印象加入你的視覺記憶，因此，大腦最終能擷取並且呈現給你的是一個沒有任何三角形的意象。也就是真實的意象。要知道，最後讓你能建立一種準確的感知並且看見意象

的真實原貌的，是這些新的感官印象、新經驗的成果。

這是我親自經歷的兩個關於這種現象的例子。有一次我搭機飛越格陵蘭島，從三萬五千呎的高空俯瞰，看見海面上有一些物體，心想那必定是一連串高聳、陡峭的岩石露頭。接著，當我們逐漸飛離陸地，那些物體還在那裡，於是我認定它們不可能是遠離海岸的礁岩，於是它們變成了巨大的白浪群。最後，當那些白浪沒有移動，我推斷那些物體是冰山，而事實上它們就是冰山。

在那之前我從沒見過冰山，總之不曾從空中俯瞰過，因此在這段經驗最初的幾毫秒當中，那些物體不是冰山，意思是，我的大腦無法將冰山呈現給我的視力，因為它沒有相關的視覺資料可以處理。於是它提出它的最佳推測：岩石露頭。當這個推測無法反映事實，我的大腦再度嘗試，提出另一個可以經常在海面上見到（因而有它的視覺記憶）的現象：大白浪。當然，在這同時，我的大腦不斷針對它從這些奇特物體接收到的新感官印象進行編碼、儲存，最後有了足夠的視覺記憶可以建立一個冰山的意象，並且把它呈現給我。

一個類似的經驗發生在我的一位英國友伴身上。當時我們在奈洛比城外的一座高爾夫球場。一隻猴子從樹林衝到球道上，抓起英國人的高爾夫球然後跑掉。「那

隻獴幹嘛拿我的球？」他大喊。幾乎可以肯定，這個人知道猴子是什麼，顯然也熟悉球道和高爾夫球，可是他從沒見過這些東西同框出現。他的大腦在視覺記憶庫中搜索，但是一無所獲。接著它作出一個英國人的腦袋在這類情況下所能作出的最佳反應，呈現給這個人一隻獴的意象。

菲利普・葛雷茲布魯克在他的有趣作品《卡爾斯之旅》（Philip Glazebrook, *Journey to Kars*）中提到一則十九世紀兩名「神經質教士」搭乘一艘多瑙河汽船在巴爾幹半島旅行的故事；

〔他們〕不斷寫信向各家報紙告發各地的殘酷暴行，據他們親眼所見，足足有一大票保加利亞基督教徒被釘死在排排相連到天邊的木樁上。衝著土耳其人的怒火迅速擴散，直到有人指出那些「基督徒」可能只是一捆捆架在木樁上，好讓家畜搆不到的飼料，是巴爾幹地區施行數世紀之久的做法。（198）

他環顧四周，那股想要一眼望盡這新世界的強烈慾望受到了挫折。他滿眼皆是色彩，拒絕化為形體的繽紛色彩。——C.S.路易斯《來自寂靜星球》

（C.S.Lewis, Out of the Silent Planet）

新經驗

顯然大腦處理不熟悉的新輸入信息和處理熟悉的舊輸入信息的方式是不同的。當大腦看見它見過的東西，它會迅速找到對應物，因此你能馬上看見那些東西。對於不熟悉的事物，大腦必須到處搜索對應物，而這樣的延長搜索需要時間和努力。

「大腦必須考慮和放棄的替換物越多，」法蘭克·史密斯描述這過程時說：「大腦下決定以及看見事物所需要的時間可以說就越長。」（31）在這同時，大腦不只是到處尋找對應物，它也忙著把來自你的感受器的新輸入信息加以編碼、儲存，來創造新的視覺記憶。

大腦「看見」熟悉和不熟悉事物所需要的時間上的差異，解釋了我們到一個不熟悉的地點去旅行，就說開車上路吧！然後循原路開車返回時都會有的經驗。我們常常會有一種感覺，回程比出發的路程快速多了。實際上，假設交通狀況和車速相

近，兩條路程所需的真實時間（客觀時間）是一樣的，可是出發的路程感覺上長得多，因為大腦必須花額外時間去處理大量新的視覺刺激。然而在回程途中，許多風景大腦已經見過了，儘管方向不同，可以更快速地呈現出來。認識（cognize）總是比認出（recognize）需要花更多時間（以及更多處理程序）。換句話說，當兩趟旅程所需的客觀或真實時間實際上相同，回程所花的客觀時間，旅程感覺上有多長會比較短，因為大腦不需要那麼費勁。

大腦用來處理不熟悉事物所用的額外時間可以解釋，當我們旅行，受到大量新的輸入信息的衝擊時所發生的幾件事。這份額外的努力解釋了許多旅人所共同經歷的震懾感，尤其是在旅程的開頭。不同旅人對這現象的描述也各異其趣。「感官超載」是一種令人「吃不消」的感覺，或者用時下的說法是「讓人驚呆」。但總歸一句就是：過度刺激。處理接二連三不斷出現的新感官印象，讓大腦處在過度運轉的狀態。

「該如何形容這一切？」小說家古斯塔夫・福樓拜（Gustave Flaubert）到達埃及後不久寫信給妹妹：

我能寫些什麼呢？直到現在最初的目眩神迷還沒消失呢。感覺就像在睡夢中被猛地推進貝多芬交響曲中，銅管樂音震耳欲裂，低音樂聲隆隆鳴響，長笛悠悠嘆息，大小聲浪襲來，將你緊緊攫住，牢牢掌握，你越是專注在那上頭，越是無法窺見全貌。接著，漸漸地，一切變得和諧，所有片段回歸原位，有了遠近透視。可是，天啊，最初幾天那實在是一團令人迷亂的色彩混沌，讓你可憐的想像力有如面對連綿不絕的煙火般眩惑不已。（Steegmuller, 79）

大腦一開始呈現給你近似印象，後來才出現外在世界的準確對應物的這個事實，可以解釋為何我們在一個陌生環境下的最初幾小時當中，往往無法清晰或完整地看見許多事物。由於大腦無法從你的視覺記憶中擷取它從未儲存在那裡頭的東西，由於它認不出它之前從來不曾認識過的東西，因此大腦只能看見它已經見過的東西。一個阿拉伯人初次望見一座法國天主教堂的哥德式尖塔時，看見的或許是比較類似清真寺尖塔的東西，而一個法國旅人初見清真寺尖塔時，看見的會是比較接近天主教堂尖塔的東西。此一現象也解釋了，為何當我們在新環境中逗留得久一點，便會陸續看見許多新的事物。當大腦完成它對新的輸入信息的編碼，並且把結

旅行的
意義

果加入我們的視覺記憶，它便可以找到、擷取和眼前的實物越來越近似的意象了。

許多旅人提到他們無法真正看見眼前事物的現象。就如艾德蒙・泰勒在《亞洲豐富之旅》（Edmond Taylor, Richer by Asia）一書中觀察到的，

列的男子、動物和各種靜物的狂亂的超現實渾沌世界。(17)

我的憾事之一是，直到現在我都還不習慣見到一座印度村莊或市集。我的眼睛沒經過訓練，而且就算要了我的命，我也形容不出它的模樣。我喜愛它們，對它們著迷得不得了，可是我只瞧見一個充塞著以全然難以置信的圖形羅

「但願我的眼睛有能耐分辨種種的差異，」法洛在《印度日誌》（J. G. Farrell, Indian Diary）中寫道：「我看見許多事物，卻無法理解。我花了好長時間才明白，人行道上看來像是斑斑血跡的東西，原來只是人們吐出來的檳榔汁。」(78)

最後，大腦在看見這件事情上扮演的角色解釋了另一個旅行時常見的現象：我們在異國場景往往會看見新而奇特的事物，而明顯地忽略熟悉的一切。倒不是說我們真的忽略那些熟悉的事物，而是因為大腦能迅速處理它們。我們幾乎一眼就能認

出熟悉的事物，因此我們會有一種錯覺，以為自己實際上並未注意到它們。另一方面，不熟悉的事物總是特別醒目，因為大腦無法立刻處理它們，這些「看來不太對勁」的東西，而它們也因為無法一下子被認出而吸引、占據了我們的注意力。

隱喻性的陳述

在為這段簡短的大腦觀察作總結之前，我們可能得針對本章截至目前的用語稍作解釋。大腦是一種極為精細、鮮被了解的儀器，它的內部運作異常繁複，以至於適用於本書的外行語彙並不擔負描述大腦如何運作的任務。因此，本章所使用的語言，像是輸入信息、記憶庫、相近的對應物、編碼、儲存、擷取，比較接近隱喻而非真實的描述。這些字眼是用來引起意象的，但它們不該被拿來按著字面解釋。

（對硬科學有興趣的讀者，想要多了解神經細胞、突觸、神經膠質細胞，可以查看本書所附參考書目中的資料來源。）

也就是說，本書提到的關於大腦如何運作的概廓完全符合最新的神經科學：大腦從五官接收感覺加以處理，然後將視覺、聲音等呈現給我們。可是這種處理工作

的細節正是複雜性，因此也是隱喻發揮作用之處。最近的研究顯示，大腦有個可以儲存然後搜索記憶的龐大資料庫或檔案櫃的這個概念，事實上可能有點簡化。如今看來似乎是，當大腦從感受器接受一種感覺，一個和這種感覺相關的突觸會「發射」，而這實際上會引導大腦找到正確的視覺記憶。儘管如此，如果說這些比喻有點粗糙，大致上還是合理的。

最棒的禮物

凡是存在理智中的，必然也曾存在感官之中。——湯瑪斯·阿奎那（Thomas Aquinas）

之前，關於大腦運作的討論能幫助我們了解新經驗，進而了解旅行的重要性。

我們所能作出的最明確的結論之一，就視覺感官而言就是，每一個「看見」的動作都形成、增進了隨後的所有動作。我們看得越多，我們隨後能夠看見的也就越多。

當你接觸、處理新的視覺輸入，你的視覺記憶庫會增長，而大腦可以利用這個不斷擴展的資料庫，形成你對未來所有場景的觀察。一旦你見過某種物體並且有了它的

視覺記憶，例如冰山，下次這物體出現在你的視野當中時，你就可以看見它。換句話說，要記住，當我們看見某個特定場景，就說一片風景吧，我們看見的不是風景的內容，我們看見的是我們內在的東西。當我們旅行，接收各種新經驗，因而大幅地充實我們的內在，我們便能看見越來越多我們所在的這個世界的樣貌。我們看見的越多，我們對這世界就越了解，也就越能在其中順暢地活動。

當我們思考感官經驗在我們生活中，尤其是旅人的形成中所扮演的另一種角色，會發現它的力量更為驚人：**感官經驗以及它所創造的記憶是所有知識的基礎積木。**所有知識都始於感官經驗，最終也都可以追溯到經驗。並不是說經驗和知識是同一樣東西，因為它們並不相同，只是說沒有經驗，也就不可能產生知識。

我們的意思也不是說所有知識都直接來自感官經驗。有一大部分知識，實際上是大部分，是從其他知識衍生而來，因為腦子會將它所認知的事物以無窮的組合方式加以組織、改造，並且持續把它從新經驗學到的東西加入這個不斷變動的混合體。但即使是已經漸次脫離感官經驗的知識，看來似乎已經是和它的原始素材沒有關聯的知識，即使是這樣的知識，終究還是從我們的感官衍生而來，不管其中的連結有多麼薄弱。不然知識還會從哪裡來呢？

在許多方面，經驗和知識之間的連結非常類似原料和加工品的關係。原料以無數方式被結合在一起，製造成各式各樣的成品；而成品又和其他成品結合，製造成其他更精細的產品。每一個後續階段的產品和最初原料的相似性也就越來越低。但無論這些產品脫離它們的原始素材多麼遙遠，沒了這些素材，它們也無法存在。

在語言範疇中有一個和這種從感官經驗到知識的範例極為相似的比擬，尤其在具體詞彙（以感官經驗、物質世界為基礎）演變為較抽象的詞彙（概念和心理構成）這方面。就如蓋伊·多徹在《語言的推展》（Guy Deutscher, *The Unfolding of Language*）一書中指出的，幾乎每一個抽象文字，包括「抽象」一詞本身都可以追溯到一種根植於物質世界的具體前身。「為什麼，」多徹問：

只要我們稍微刪減一下，就會發現多數抽象文字都有一個具象的字根？為什麼隱喻的走向總是從具象推往抽象，而極少反過來？為什麼我們會形容法規很「硬」（tough），但不會形容牛排很「嚴」（severe）？

事情的真相是，我們除了使用從具象到抽象的隱喻之外別無選擇。當我們認真一想，其實這也不足為怪。畢竟，要不是從物質世界，那些抽象概念的詞彙還能從哪裡來？（127，以粗體標示）

多徹要讀者試著作個實驗，挑一個他們所能想到的「抽象概念中最抽象」的字眼，然後追溯它的字根。只要「詞源查得出來，」他寫道：「結果多半都會追溯到某個屬於物質世界的簡單字彙。『抽象』（abstract）這字彙本身就是一個例子，因為，還有哪個字比它更抽象呢？……然而，『抽象』一詞的字根其實十足地世俗，因為『abstract』這個字是從一個意為『拉開』的拉丁語動詞（abstrahere）演變而來。」（128）。

知識也是同樣情形，即使是最抽象、非物質的觀念或概念，無論和物質世界斷絕得多麼徹底，都是源自感官經驗。

讓我們想想一個知識衍生自感官經驗的例子，同時藉此引用一本現代旅行文學經典，安東尼·聖修伯里所著《風沙星辰》（Antoine de Saint-Exupery, *Wind, Sand and Stars*）中的著名片段。三名和聖修伯里相識的摩爾人被帶往法國，去從事北非以外

的初次出訪。在阿爾卑斯山脈中健行時，他們生平第一次看見一座瀑布。

幾週前，他們被帶上法國阿爾卑斯山區，〔在那裡〕他們的嚮導領著他們來到一座巨大的瀑布，這瀑布有如交纏成麻花狀的柱子呼嘯著越過岩層。

「我們走吧。」片刻後，嚮導說。

「讓我們多待一會兒。」

他們靜靜站在那裡……緘默，莊嚴……緊盯著一樁〔偉大〕奧祕的開展。

單單一秒間的水流便足以讓一整支忍著極度乾渴、踽踽跋涉於無垠的鹽湖和海市蜃樓中的沙漠商隊甦活過來。上帝在此現身。祂開啟水閘，展露了祂的威力。

「走吧，沒什麼可看的了。」

「我們得等一下。」

「等什麼？」

「結局。」

他們在等待上帝厭倦了自己的狂熱的一刻到來。他們知道祂很快便會懊悔，知道祂非常吝惜水。

「可是，這水已經流了一千年。」（104,105）

在別的文章中，聖修伯里述說：「他們生平第一次了解到，撒哈拉是一座沙漠。」（Schiff, 232）

這真是感官經驗變形為知識的絕佳例子。實際的狀況是，這些從未見識過豐沛水量（因此沒有感官記憶）的摩爾人驟然面對一種新的現象：一座瀑布。他們在腦中處理這經驗並且把它加入記憶庫。這時候，他們有了少水或缺水的感官記憶，以及豐沛水量的感官記憶，而當這兩種記憶結合，其結果就是知識。那三個摩爾人生平第一次領悟到，他們生活在沙漠中。就如我們那位忠實的大腦嚮導法蘭克・史密斯的解釋：「理解力可以被視為，在我們對周遭一切事物的關注，以及我們腦中已經存在的東西兩者之間建立聯繫。」（53）

一旦我們接受經驗和知識之間的根本連結，那麼旅行的深刻意義也就不言而喻了。為什麼？因為從文藝復興時期和自我概念出現以來，一直延續到當前的時代，人類始終把知識的追求，即認識我們自身和周遭世界，視為人的探索當中最高尚、超凡的一種。而如果知識總歸是從經驗衍生而來，那麼旅行這個新經驗的一個最佳

來源的重要性真的一點都不誇張。

無怪乎，當旅行的現代意義如本章前文所述在十八世紀萌生的同時，關於知識和感官經驗間的連結，因而也是知識和旅行間的連結的概念隨即受到廣泛的接納。

從十八世紀以降，累積經驗進而擴展知識的慾望鼓舞了無數的航海活動。

保羅・福塞爾曾寫道，十八世紀沒人認真質疑過約翰・洛克的論點，就是說知識完全是透過外在感官──

> 以及隨後大腦對於記憶中儲存的源自感官經驗材料的省思而來。意思是，人所知道的一切完全是來自外界刺激對他的感受器的衝擊。因此，對一個認真想要拓展心靈、累積知識的人來說，旅行就變得像是一種義務了。觀察實質上變成一種責任，廣泛的觀察也一樣。(1987,129,130)

經驗能拓展人的知識的這個事實，正是數世紀來許多觀察者聲稱旅行對旅人具有深刻影響的真正意涵。這正是對於旅行的力量和重要性的無數讚揚背後的核心真理，而這些讚揚包括旅行能打開你的心靈、開拓你的眼界、加深你的理解、改變你

的觀點、變更你的意識、充實你的人格等等堂皇說法，任你挑選。這種種說法的核心是同樣的基本見解：結束旅行回來的人絕不會是當初出發時的同一個人。

那些偉大的旅行者和旅行作家都了解到，或至少憑直覺發現到這個真理，許多人更曾訴諸諸文字。「真心誠意的旅行絕不是娛樂，」梭羅寫道：「而是和墳墓或者任何一段人類歷程同等嚴肅的事……」而當羅勃‧拜倫稱旅行是「一種心靈的需要」以及「較為嚴肅的探索形式」（Fussell, 1980, 91）之一時，也是同樣的意思。

拜倫又說：

深入亞洲的旅行是為了探索一種前所未聞、不可思議的新奇。問題不在探究這份新奇，分析它的社會學、藝術或宗教源頭，而只是在知道它的存在。突然間，隨著眼界大開，潛在的世界，這個人與生活環境的領域加倍拓展開來。

這份鼓舞是那些從未經歷過的人難以想像的。（Fussell, 1980, 92）

詩人歌德在《義大利遊記》（Italian Journey）（27）中說到了重點。「沒有什麼，」他寫道：「比得上一個沉思的旅人觀察一個新國度時所經歷的嶄新生命。儘

管我依然是我自己，我相信我已徹頭徹尾變了個人。」（27）

新與舊

　　嚴格來說，每個經驗都是一次新經驗，因為人不可能有兩次相同的經驗。我們可能會一次又一次經歷同樣的外在物，同樣的刺激，例如每日漫步途中的同一批建築物，可是和這些實物的每次相遇都是獨一無二的經驗。

　　也不是說只有新經驗才能充實我們的記憶庫，「舊的」則不會。事實上所有的經驗都能充實我們的記憶，只是有程度上的差異。一次次和相同的景物相遇會為我們的視覺記憶加入微妙的改良，不斷補足、增強已經存在的記憶，而初次看見一個新景物則會創造一種全新的記憶。

　　熟悉經驗的衝擊很讓人平靜、安心，它們能強化、更堅定我們已經知道的。不熟悉的經驗則會令人興奮不安，它們能擴展我們的知識，且常會改變我們自以為知道的。我們在國內發生的大部分事情能確認我們的假設，證實我們對世界的直覺。

　　我們在國外發生的許多事情會挑戰我們的假設，削弱我們的直覺。出國不適合那些

膽小或固執己見的人。

最後，我們應該要了解，新經驗並不侷限於旅行，置身於新環境。按照定義，我們隨時隨地都有新經驗，無論是在全然熟悉的環境或者不熟悉的環境中。旅行的不同之處在新經驗的量和多樣性，實際上是其他人類活動難以比擬的。「這正是旅行的精髓，」艾列克・華在《熱帶國度》（Alec Waugh, Hot Countries）一書中提到：「與其說我們透過旅行來看這個世界，不如說我們可以藉此獲得別無〔他法〕可贏得的一連串新的感動。」（288）

在本章中，我們提出一個簡單的前提：新經驗以及它帶來的成果是旅行之所以重要的理由。現在我們了解為什麼了⋯如果感官經驗確實能創造記憶，而記憶創造感知，感知又帶來知識，那麼在適當時候，新經驗──旅行的精髓所在，將可以帶來新知識。而新知識無可避免地將會帶來更深的同情與理解，所有人類探索活動中最高貴的一種。如果這聽來像是給旅行加上過多負荷，增添過高的期待，別擔心，因為，就如我們將在接下來的篇章中清楚了解到的⋯旅行絕不會讓人失望。

……而大片丘陵與山谷盡是沙、沙、沙，
寂靜的沙，而且只有沙，
還有沙，還有沙，又是沙。

金雷克《日昇之處》
（*A. W. Kinglake, Eothen*）

新地方

在第一章中我們確認了經驗和知識間的連結，並且表明旅行，由於新經驗的成分極高，比任何別的人類活動更能開拓我們對世界以及自身的認知。在接下來三章中，我們將進一步觀察這些新經驗的內容、我們從中學得的東西，以及這知識如何改變我們。

我們可以把我們在國外的經驗以及我們從中學到的東西區分成兩類：透過對地方的經驗學到的，以及透過人的經驗學到的。地方包括人以外的一切，人則包括他們的行為、信仰、價值觀以及這一切背後的東西：當地住民的思維模式或世界觀。

當然，我們在國外學到的許多東西都是來自和人們的接觸，但是和地方的邂逅同樣能改變旅人。的確，我們有可能在某個國外的場景極少和人們接觸，而仍然因為旅行經驗而起了巨大的轉變。

在某種程度上，地方和人的區分是不自然的，因為我們是同時遇見它們的，我們一定是在地方和人們互動，但是為了便於分析，我們將在本文中把兩者區分開來。首先我們會用一章討論地方，因為它的影響往往被忽略，而且通常不太被人了解。

我們把地方的眾多面向合併為有點隨興的四類：風景、氣候、結構或建築物，以及我們統稱為「物件」的其餘部分。在本章中，我們將檢視我們對於這四種現象的親身經驗是如何充實我們的知識，進而增進我們對自身以及世界的理解。簡言之，我們將解釋異地的經驗是如何改變旅人。

這轉變是一種持續進行的過程，而不是簡單幾個步驟就能達成，且儘管其中有些是有意識的，但大部分是無意識的。此外，儘管這過程是開始於旅途中，透過直接的觀察和經驗，然而地方（就這點而言，也包括人）所造成的改變則是隨著時間的推移緩慢展開的，而且多半是在旅程結束後很長一段時間才發生。影響力的種子是在旅程中透過和外國地方的實際邂逅而種下的。然而，在旅途中陸續產生的見識和領悟，很可能是透過省思逐漸產生，而且往往是在返國後，較客觀地看待旅行經驗的過程中被觸動、增強。

早年的驚喜

和所有期待相反，旅行者出國察覺到的第一件事是，國外和國內似乎沒有太大差異。對經驗豐富的旅人而言，這話或許聽來可笑，更別提對未來的旅人有多麼掃興。畢竟，那些旅行老鳥可以連著幾小時和你暢聊關於他們在海外親睹的各種稀奇古怪、引人入勝的故事。而他們說的都是事實。就如我們很快就會發現的，國外許多地區充滿罕見、陌生而奇異的現象，然而這是旅人在國外注意到的第二件事，而不是第一件。

所以，當我們說國外看來和國內似乎沒有太大差異，這究竟是什麼意思？首先，我們的意思是說，儘管國外的確充滿新奇有趣的事物，但並非國外的一切事物都是新奇而陌生的。國外有許多我們可以馬上認出來的事物，外觀和國內建築相仿的建築物，和我們自家餐廳裡擺的同樣的桌椅，還有和我們在克利夫蘭看見的一模一樣的開羅的貓、汽車和紅蘿蔔。

我們的另一個意思是，即使是在國外那些確屬不熟悉的現象當中，也幾乎沒有什麼是完全陌生的。

你在異國遇見的一切幾乎沒有什麼是你無法在國內發現類似事物的，沒有什麼是全然陌生到讓你猜不出是什麼東西的。也許你在國內沒看過清真寺尖塔，但是你可能看過教堂尖塔；也許你在國內沒看過露兜樹、桉樹或鳳凰木，但是你肯定看過樹木。

「那麼駱駝呢？」你會問：「我們國內並沒有駱駝。」的確，但是你應該看過許多別的四足動物。假設：如果你在海外看見一隻三腿、五腿，或甚至無腿的生物，那就真的算是奇特了（但即使如此你還是會知道那是某種動物）。

旅人出國時沒留意熟悉的事物這點可以被原諒，因為這幾乎就是實際的狀況。

如果我們回顧一下關於大腦看見事物的討論（第一章），或許就會想起，大腦幾乎可以立即處理它存有視覺記憶的任何熟悉景物，速度快到這些景物只會在我們的意識中留下極淡的印象，這正是為什麼我們不會注意到它們。當旅人在國外面對眾多不熟悉景物中的熟悉景物的時候，就會發生這種情形。儘管他並未全然無視那些景物，可是注視發生得太快，那些景物幾乎沒有留下印象。可想而知，結果留下印象的只有旅人從不曾遇過的一些奇特景物。

儘管旅人不喜歡承認，而且通常甚至不會察覺，國外有那麼多和家鄉相仿的景物實在是幸運的事，若非如此，大部分旅行都將無法成真。

試想一下，倘若在海外的最初幾分鐘或幾小時當中，你完全認不出或無法理解周遭所有的事物，倘若你遭逢的一切都是全然陌生不熟悉的，實際上會是什麼感覺？就現實而言，你將會被過多的新奇事物弄得緊張兮兮、迷失、招架不住而且感覺危機四伏，以致亂了方寸、慌了手腳。

眾多熟悉事物的存在，儘管沒什麼印象，卻足以讓大多數旅人感到安心，讓他們維持身心機能，繼續他們的旅程。簡言之，熟悉的事物能創造安全感和掌控感，最終使得旅人能和不熟悉的事物相遇而不至於變得錯亂，當即跳上返家的飛機。

在初次落腳印度之前，我已經到過至少三十五個國家，其中有許多位於開發中地區。

我有相當理由假定自己已見識過所有稀奇古怪的現象，而一開始在德里機場，我的假定似乎沒錯。當然，是有一些鮮事，可是在任何大型國際機場，都必然會有一些熟悉的景物以及它們帶來的安心感。然而，到了下一站，德里火車站，大量的新奇事物讓我整個人驚呆了。繽紛的色彩，款式繁多的服裝，各式各樣的頭飾，擠在每一個閒置的角落和暗處、用紙板當作「牆壁」分隔而居的一家家老小，各種類型的傷殘乞丐、牛群、水果販子、拉茶師、手鐲攤販、鑽動推擠的人群、各種氣味、喧囂的噪音。之前我可能遇見過其中某些元素，但從來不曾同時遭逢或者像這樣豐富而大量。

起初我有點暈眩，不完全是因為害怕，但毫無疑問相當不安（至今我仍然可以在腦中看見那景象），接著我逐漸開始發現我認得的一些事物，開始相信自己應付得了。當火車進站，我恰恰冷靜得可以上車。

風景

旅人在國外最先注意到的差異之一就是風景。例如，當你開車越過西奈半島，準備前往凱瑟琳修道院，你會受到各式各樣新景象的衝擊：廣闊的堅實岩山矗立在沙漠中，幾乎沒有樹木或其他植物的蹤影，突然在瀑布旁或河岸上冒出一抹鮮綠，偶爾浮現一座棕櫚綠洲，四面八方盡是一望無際的荒蕪和乾旱，由牧童照管的小群山羊，磨人的灼熱陽光，以及人、動物和水，以及人工物的幾近絕跡。

或者假設你在尼泊爾的山麓小丘健行，準備前往安納普納冰川盆地。你繞過進

旅行的意義

入甘德蘭村之前的最後一個轉彎，緊挨著六千三百呎高的山崖。正前方，頂峰高達二萬四千六百八十八呎的是知名的安納普納四號峰。你震懾於那景致的驚人垂直度，尖峭嶙峋的山峰，在山坡上鑿出大片農田、讓人眼花瞭亂的細狹梯田陣，震懾於那聳立在你頭頂足足三哩半高的安納普納四號峰的巍峨壯闊和難以置信的高度。

旅行就是以這樣的方式開始的，和不熟悉事物之間的一種強烈的實際邂逅，對五官的一種真實的突擊，以及我們感官記憶銀行的一筆鉅額進帳。那是一種全然憑著本能的經驗，姑且稱之為粗獷的旅行（raw travel），而它是充滿刺激、令人敬畏而妙不可言的。這是類似探險的旅行，是促使人離家遠行的主要因素之一。

當旅人懾服於各式各樣這類新的感官輸入的同時，另一件事發生了：他正在形成印象，對新風景達成結論，進行著各種特徵描述。它是乾旱、荒涼的（就西奈半島的旅人而言），烈陽很磨人，大地很崎嶇多岩。山峰十分尖峭嶙峋（就喜馬拉雅山的旅人而言）。

但是我們必須在這裡暫停一下，問一個問題。為什麼這片風景會引發這些特殊的印象？為什麼旅人會覺得這地形是荒蕪的？為什麼陽光如此灼亮？為什麼地表看來崎嶇多岩？

答案顯然是，因為旅人見識過較不荒蕪的大地，習慣見到較不猛烈的陽光以及覆蓋著植物的地形。換句話說，我們幾乎可以肯定，在那些土生土長的牧童眼中，同樣的風景並不會顯得荒蕪或崎嶇多岩，陽光也不會讓他們感覺特別熾烈。

我們的旅人作了這些特殊的特徵描述是因為，他看見的是相對於他以往風景經驗的西奈半島（或喜馬拉雅山）。從這些特定的印象，像乾旱、荒蕪、崎嶇多岩、太灼亮來判斷。這名旅人大概習慣於不荒蕪、崎嶇多岩而且陽光不過度刺激（或者山脈較為低緩）的地理環境。那麼，假設他來自新英格蘭地區。

很顯然，即使旅人觀看著車窗外飛過的異國風景，他看見的是他腦海中的另一個風景。他拿這風景和周遭的景物對照，並且從它的角度來描述眼前的西奈半島。所以，因為這位旅人來自新英格蘭地區，他會覺得西奈半島十分荒涼。如果他是來自約旦，或甚至美國西南地區，那麼西奈半島給他的印象將大不相同。

那麼這另一個風景是什麼呢？嚴格來說，那應該是旅人記憶庫中的風景「抽屜」所儲存的以往所有風景經驗的編碼結果。可是簡單點說，那其實就是旅人最常經歷的、他最常見也最熟悉的一個風景，換句話說，就是家鄉的風景。

很重要的是要了解，這裡所謂的對照事實上都是雙向進行的。就算旅人在歸

納、描述西奈半島特徵的動作中想起新英格蘭地區（儘管當下只是在腦海中進行），他同時也在接收、編碼對西奈半島的印象，而這些印象會被儲存到旅人的視覺記憶中，而且準備隨時在旅人之後的所有觀察，包括他返家後會如何看新英格蘭當中發揮影響。

換言之，就如我們的旅人因為新英格蘭的緣故，而對西奈半島有某些觀感；同樣地，由於西奈半島，到頭來他也會用新的觀點來看新英格蘭，例如森林出奇地繁茂，驚人地綠意盎然，陽光也較為和緩，幾乎是怡人的。

此時在他腦中，以及稍後實際見到的時候，旅人將會感知到以前從未留意的關於家鄉風景的各種面向，而且會從一個全新的角度去看許多熟悉的面向。簡言之，他將會見到比以往更為豐富的家鄉面貌。

就像前面那三個摩爾人注視著阿爾卑斯山中的瀑布，第一次了解到自己原來是住在沙漠中，這位面對西奈半島的美國東北佬也將從一種全新的視角去了解新英格蘭。就這樣，透過對異國、不熟悉事物的邂逅，旅人對家鄉的感知有了徹底的轉變。

風景中的人物

在我看來，風景是蕭瑟或美好毫無意義，直到有人走進其中，這時候我感興趣的是此人在這個地方的行為表現。——馬克・薩爾茲曼《鐵與絲》

(Mark Saltzman, *Iron and Silk*)

可是由於旅行而起了根本變化的還不只是有形的家鄉風景。當旅人觀賞異國的風景，根據家鄉的風景來描述它，並且從新的視角來觀看家鄉的風景時，他不可能沒注意到其中過著日常生活的人們。在安納普納的例子中，旅人或許會注意到尼泊爾丘陵地帶的村婦每天早晨徒步三小時到河邊，然後頭上頂著大水罐返回。他了解到尼泊爾人必然十分珍惜用水，他也好奇婦人的小孩是由誰來照料。（她的婆婆？姊姊？還是姪女？）他好奇萬一女人生病了會如何？或許也好奇男人們都做些什麼？一般尼泊爾村莊是如何進行勞力分配。

或者我們可以回到西奈半島。當旅人驅車經過沙漠，他會被高聳的岩石露頭、光禿又炙熱而且強風肆虐的高原，以及人類聚落的幾近闕如深深吸引。那是一片由

自然力支配、人類幾乎沒有立足點的嚴峻險惡、全然不適合居住的風景。或許他還會想到（此刻或者在稍後的旅程中），要是他和貝督因人一樣住在這裡，他將不會認為自己的生存是理所當然的。相反地，他將會確實無疑地了解到，讓他能夠免於滅絕的唯一因素就是一連串欣喜的意外：幾隻健康的山羊、一頭還擠得出奶的母駱駝和一場及時的暴風雨。他不是靠環境，而是對抗環境而生存下來的。他能生存是因為他的運氣還不錯。

這不單是對風景的觀察，而是對人如何適應環境、最終被環境塑造的觀察，對於地方對人類行為所產生的深刻衝擊的觀察。而且不只是當地人的行為，儘管那是最顯而易見的，也包括旅人的行為。怎麼說？當旅人目睹當地人適應環境，開始感覺到地方是如何形塑了西奈半島和甘德蘭村的居民，他必然也會開始感覺到，儘管是之後的事。自己的家鄉，多虧了旅行，讓他看得比以前更清楚的一個地方，也形塑了他這個人。任何能讓我們對自身環境有新的了解的經驗，也必然能引導我們更加了解自己。生平第一次了解到自己生長在沙漠中的摩爾人，怎麼可能不同時逐漸了解到，家鄉的風景是如何形塑了他們的行為，甚至他們的思想？而他們怎麼可能明白了這點，卻沒有對自己有更多了解？

當我在尼泊爾住了一年之後，第一次回到老家佛蒙州，我驚覺到綠山山脈是如何地渺小、低緩，而且藉由四通八達貫穿其中的州內道路，是如何輕輕鬆鬆便可到達。當然，以前它們看來絕不渺小或輕鬆可達，可是和喜馬拉雅山脈無法攀越或甚至繞行（非得努力跋涉五十、七十五哩路）的巨大屏障相比，綠山山脈變成了山丘。難怪我感覺世界無比開闊，有一種充滿無限可能的感覺，而我的環境是容易適應和應付的。所有路徑都是開放的，甚至吸引人。那些山居的尼泊爾人可不是這樣，我回想，他們的世界感覺起來肯定極為封閉，四周環繞著高聳的山壁，所有山徑都只延伸到無法翻越的峰頂基地就中止了。我了解到，我的世界給我一種自由感。尼泊爾人的世界，我猜想，肯定會帶來強烈的限制感。

內在旅程

的小說家》（W. Somerset Maugham, The Skeptical Romancer）

結果顯示，旅行其實是兩種旅程合而為一：一種是增加我們對某個異國之地的了解的外在旅行，一種是增加我們對家鄉以及對自己的了解的內在旅行。

毫無疑問，旅行是探索，但它同時也是自我探索。「旅行不單引領我們在空間中向外走，同時也往內在走。」勞倫斯・杜瑞爾（Lawrence Durrell）曾說：「旅行或許是最有價值的內省型式之一。」（15）

無畏的瑞士探險家艾拉・瑪雅爾（Ella Maillart）用再學習這字眼來形容從異國之地的新視角來看自己家鄉所獲得的成果。「一切都必須重新學習，」當她深入中亞的荒涼地帶時，曾經這麼說：

人生真是可以測量的⋯⋯這會兒我的旅程朝向寸草不生、荒無人煙的寂涼地帶。我將在一個和山脈同樣古老的僻靜之所度過幾個月，但是另一方面，我應當能評斷人群對我的意義。整個天庭的重量壓在我沉睡軀體的上方，我應當能明白屋頂為何物。在一堆糞肥上烹煮食物，我應當能領悟木頭的價值。（33）

杜瑞爾提到偉大的英國旅人及旅行作家芙瑞亞・史塔克（Freya Stark）時寫道：「一位偉大的旅人（有別於單純的好旅人）總帶有幾分內省的味道；當她向外走遍千里，她同時也向內，提升對於她自己的新的理解。」（Stark, 1988, 序）

對家、進而對自我的新發現是旅行較為深刻的成果之一。而且它也是諸多「機制」當中最重要的一個。我們在前言中稱之為機制，指的是，旅行這件事之所以能確保結束旅程回來的人不是出發時的同一個人的各種迄今不為人知的原理，也是本書首先要去發掘、描述的。

天氣

我已在斯里蘭卡待了一個月，熱到幾乎要不成人形。——D. H. 勞倫斯
《書信集》（D. H. Lawrence, Letters）

就像對異地的所有事物和人，我們注意到的關於異國天氣的第一件事，同樣是

它有什麼不同。或者，如果沒什麼不同，和我們的家鄉差不多，那麼我們根本不會注意到天氣的事。如果我們來自較寒冷的地區，我們會感覺到熱帶的悶熱濕氣，對雨量的豐沛感到驚奇。或者我們會感覺到沙漠的乾旱和陽光的熾烈。倘若我們來自熱帶，我們會注意到北方國家的少雨、空氣的乾燥，對冰雪感到十分新奇。在這同時，當持續我們的內在旅程，我們會從新的視角去看家鄉的氣候，用前所未有的方式去理解它。

其次我們會觀察到當地人是如何適應他們的氣候，以及它如何形塑他們的行為和生活型態：他們對應濕氣、過量的雨水或者缺雨、冰雪和季節更迭的方式。我們想像在斯里蘭卡的三個月雨季或者斯堪地那維亞三個月沒有日照的期間會是什麼情形。然後我們會逐漸了解到，氣候和風景一樣，是註定的事。「再也沒有比氣候更強大、更具影響力的地方力量了。」約翰‧丹尼爾（John Daniel）寫道。

理查‧路易斯（Richard Lewis）曾經提到，顯而易見的是──

（Espey, 367）

在芬蘭、俄羅斯、查德、剛果、加拿大、阿富汗和印尼這些差異極大的國

家中，風俗習慣、生存能力和文化本身都是由氣候所操控甚至界定的。

大草原冰凍期長達數月的俄羅斯，冬夜漫長、居民必須負擔龐大暖氣費用的芬蘭，有著酷熱沙漠的沙烏地阿拉伯以及極度潮濕的新加坡，全都受到當地嚴苛氣候的〔影響〕。(17)

接著路易斯舉了一個關於氣候影響的例子，解釋人們互相問候、談話的方式相當程度──

受到陽光、冷熱的直接影響⋯⋯在冬季街頭和朋友相遇的芬蘭人、瑞典人和挪威人只進行簡短的互動，往往只花二十秒鐘便倉促結束〔寒暄〕。這種精簡戶外活動（芬蘭人和瑞典人稱之為「冬季行為」）的文化延伸到他們的室內溝通習性，表達的節約和說話扼要的能力是很重要的。

陽光和高溫對人們交談習慣的影響在地中海地區〔同樣〕清晰可辨，〔當地人〕大半輩子都是在街頭度過的⋯⋯在路邊咖啡館、露天小酒館和餐廳，在水岸，在海邊，在村莊廣場。在這些地點，談話不會是簡短精煉的⋯⋯陽光鼓

舞了戶外的調笑嬉戲、滔滔不絕交談、針對一個問題或話題的方方面面從容檢視。大量的試探進行著，許多說服的手段被使出，熱烈的慾望被一次次強推。

〔當〕北歐人乾脆地接受「不」然後轉身走人的時候……南方拉丁人……則會百般哀求、誘引，展現自己的機智，討人歡心。（18-20）

有一次我在摩洛哥和幾個朋友開車越過中亞特拉斯山脈到「撒哈拉沙漠的門戶」，扎戈拉。過了扎戈拉，我們繼續往塔古尼特前進。這時道路的某些部分變成了沙地，途中下了兩、三分鐘的雨，幾乎不需要打開擋風玻璃雨刷。雨後不久，我們讓一個摩洛哥少年上車，順道載他回他的村子。「雨很小。」我說。他一臉困惑。「雨很大。」他說。

就如對風景，我們同樣是從自己的觀點來體驗、描述當地的氣候──潮濕、乾旱、冰冷、陰鬱沉悶，然後在異國場景的背景下，以全新的視角來看家鄉的氣候。

然後我們會注意到人們如何適應他們的氣候，氣候又是如何影響人們的生活型態，而這會促使我們反思，我們自己的氣候是如何影響了我們的生活型態，以及它如何在某種程度上解釋了我們的許多共同行為和態度，它是如何形塑了我們的自我。

建築物

由於沒有明顯可見的建築或裝潢法規，每一棟建築物似乎都自有它的怪誕美感，找不到完全相同的，所有一切都新奇得讓人眼花瞭亂。——拉夫卡

迪歐·赫恩《日本隨筆》（Lafcadio Hearn, Writings from Japan）

另一個立即吸引旅人注意的地方面向是建築物，包括宏偉華麗的建築和商店、住宅之類普遍常見的建築。旅人會著迷於清真寺尖塔（或教堂尖塔）、印度教寺廟、英國密德蘭地區的茅草屋、俄羅斯的洋蔥形圓頂、肯亞馬賽人的茅舍、撒哈拉沙漠的土堡旅館、匈牙利的十四世紀小木屋、伊斯坦堡的市集、瓜地馬拉市的市場、克利夫蘭或波士頓住宅的環形長門廊，還有阿拉伯世界露天市場裡只有衣櫃大小、商品擠到店主無處可坐的店鋪。和這些建物的邂逅能透露當地人的生活方式，同時讓旅人家鄉的教堂、住宅和市場受到更大關注，並且賦予它們新的意義。「一個地方的建築足以揭示數世紀以來貫穿其中的人性。」艾瑞克·里德（Eric Leed）說：「因為建築是組成〔該地〕的所有個體、行為、交流和聚會……的遺留物。」

（87）

住家尤其如此。從它們的一般外觀、大小以及房子有多靠近、有多少窗戶以及窗戶有多大，一直到房子的建材、坐落在什麼樣的土地上以及整片地產的外觀。

「房子最能夠明白顯示人們從哪裡來。」印度作家帕文・瓦瑪（Pavan Varma）說：「它們的設計乃深植於某種獨特的文化背景，以及必須設法營造一個比其他事物更熱絡的社交環境的種種需求。」（7）

在某些國家，房子四周有圍牆，有時牆的頂端嵌了玻璃碎片。有些美國住宅有著可以眺望街道的大觀景窗，有些較老的房子則有著面對人行道的前門廊；另外有些國家，房子很少或幾乎沒有對外窗，而只有一座大而開放的中庭。在英格蘭，許多住家有著小前院和帶有美麗花園的寬敞後院。在美國則往往反過來。在突尼斯，大部分住家都有平坦的開放式屋頂，人可以坐在上面曬太陽，或者從那裡遠眺大半個城市。在歐洲的都會地區，多數人住在公寓建築中，創造了許多夜間活動無比活躍的都市中心。在許多美國城市，人們從郊區通勤到市中心工作，而市中心幾乎只留作商業辦公之用，過了晚上六點就差不多空了。

只是遠遠地觀察這些現象，不曾和當地人有任何接觸，旅人開始形成各式各樣

CHAPTER 2
新地方

的想法，包括在這些空間中的生活、住家透露了多少關於居住者的事情。一個成長在沒有對外窗戶、只有大中庭的住家中的人，和一個成長在有著大觀景窗和面對人行道的大型前門廊的人，會有什麼不同？這兩個人是否可能擁有相同的價值觀或人生觀點？

法蘭西絲・特洛普（Frances Trollope）非常懷疑這點。拿十九世紀的法國抽水馬桶和英國抽水馬桶作比較，她指出：「除了臥房和廚房缺水所引發的大量、繁多的弊病和害處之外，其實還有另一個更大的缺陷。」排水系統和污水管道的不足是所有法國城市的一大缺失，且是極為嚴重的缺失……在這處境中的人們的思維和言語想必不如我們高尚優雅。我深信這是很自然而無可避免的事。（53）

住家的內部更能揭露人們的生活方式：各個房間的大小和布置、家具擺設、房間如何使用等。直到不久前，英國廚房都還使用非常小的冰箱，高度不超過三呎，幾乎每天都得採買食物。在摩洛哥，客人只能光顧兩個房間：客廳（客人就睡在這裡）和浴室；客人幾乎從不進入別人家的廚房或房子的其他空間（屋頂除外）。

「美國人對自己的私生活太不知道遮掩了。」理查・培爾斯（Richard Pells）比較美國和歐洲住家時指出：

他們似乎不懂隱私或私密的快樂。而歐洲人則是把他們的家〔視為〕有著鐵柵門、圍籬或高聳圍牆的城堡或聖殿⋯⋯美國人〔住在〕觀景窗裡頭，他們的居家布置「暴露在每個過路人眼中」，暗示他們沒什麼不可告人之事。美國人⋯⋯〔欠缺〕歐洲人那種狡猾誘惑和詐騙的天分。（17）

在一段類似的紀錄中，保羅・索魯（Paul Theroux）提到「在英格蘭，不單是怪誕有趣的地方看來既漂亮又不適於人居，大部分村莊和城鎮都帶著幾分排拒的味道，拉長的陰影有如迴避的眼神。我在英國去過的地方，多半都感覺像是當我注視著它們時不斷向我耳語著，繼續上路吧！回家吧！」（Theroux,2006,20）

有著多用途小房間、拉門、活動式紙牆的日本住家，又是如何形塑成長在其中的人呢？「〔多〕數的『西方住家』都非常清楚地分隔起居室、餐廳和臥房。」約翰・康頓（John Condon）寫道：

然而，在傳統日式住宅中，一個房間就可以兼具這三種功能，因此有時候你很難提到臥房或餐廳這些字眼，因為這主要得看究竟是白天或晚上，而不是

空間本身……再者，分隔大部分房間的門也都是可以視情況需要，整片拆卸下來的輕量拉門……這些拉門沒有鎖，人沒辦法進自己的房間然後把門鎖上。

這種居住建物的樣貌似乎很符合日本人和西方人的價值觀差異。亦即家庭是一個整體、而非個體的觀念在日本受到高度尊崇。由於每一位家庭成員的行為都會影響到整個家庭，個人作任何抉擇和決定時都必須格外謹慎，並且和家人充分討論。（155,156）

必須趕緊補充的是，旅人不會單靠著觀察日本住宅的內部就突然明白這些。不過，只要受邀到日本家庭作客，就不難注意到日式住家和自己的家有多麼不同，或許也會省思這些差異對於居住其中的人必然具有的意義。

葛雷格・尼斯（Greg Nees）在比較德國和美國人如何安排家居以及兩者待客方式的若干差異之後，作出了關於兩國人在文化上的類似結論。

走進傳統的德國住家或公寓，通常你會面對一條小而密閉的長廊，或 Gang（德

美國房子和公寓的典型建築型式，大門直通起居室，這在德國並不常見。

語：走廊）。這條走廊通往房子或公寓的其他房間，而這些房間的門通常是關上的。（2000, 48）

對那些受邀到德國家庭作客的人也一樣，有清楚的界線要遵守。常發生在美國家庭的帶客人「參觀房子」的做法，在德國十分罕見。美國人這麼做通常是為了炫耀自己的房子，營造一種輕鬆、不拘禮節的氣氛，讓客人感覺賓至如歸。在德國，晚餐賓客鮮少能看見廚房內部，更別提去參觀包括臥房的房子各處。德國人會把家中整理得有條不紊，來維持一種莊重的氣氛……（47）

典型住家中的居民是什麼人，這也是深入當地文化的一個觀察點。在西方，單親或核心家庭很普遍，可是在印度，傳統上兒子會帶新娘回自己雙親家同住，導致婆媳關係的問題層出不窮。在其他文化中，可能有其他親人和數代人住在家中，像是高齡父母、未婚的兄弟姊妹、鰥寡的叔父姨母、到城裡求學或找工作的表親。

「我不記得在印度的成長過程中，」沙希・塔洛（Shashi Tharoor）寫道：「有哪個時候沒有我父親或母親在喀拉拉村莊老家的某個年輕人住在我們家的平房，我父親則忙著替他安排職業訓練或找工作。」（289）

在這樣的家庭中成長，被堂親表親、祖父母、甥姪、姻親圍繞和在核心家庭中成長的生活有著根本上的差異，也會造就出本質上全然不同的人們。而且你不需要和這些人當中的任何一個相遇或談話，便能感覺到他們肯定和你截然不同。光是看看他們的家就夠了。

儘管像這樣從遠距離觀察便能了解不少，但是不可諱言，如果能受邀到某人家裡去作客，那可就再好不過了。因此我們將在第五章「該如何旅行」當中詳細討論此一挑戰並且提供若干建議。

辦公大樓，尤其是工作場所，同樣能透露不少關於當地人的一切。當你進入一棟辦公大樓，觀察辦公室的安排、大小、裝潢，以及空間大體上的使用方式，你便會形成對於當地職場生活和價值觀的印象。例如在美國，管理者通常會占據最好的角落辦公室，和一般職員分開而且總是設有門和至少一扇窗戶，而資淺員工則通常在比較開放的空間辦公，例如幾乎沒有隱私的小隔間。在美國的許多職場中，擁有一間辦公室或靠窗小隔間非常受到珍視，也是較資深員工的巔峰。相反地，在日本，管理者通常坐在下屬所組成的一圈或數圈同心圓的中心，資深員工在內圈，資淺員工和新進人員在外圈。在這樣的配置下，坐在靠窗位置的員工通常要不最資

淺，不然就是即將退休。事實上，「窗邊人」一詞在日本指的正是那些已經不在事務核心，以及職業生涯近尾聲的人。

辦公室裡的人如何使用他們的門，也是深入了解文化的一個點。「大部分德國……辦公大樓的門都是關上的。」尼斯指出：

在當地，關閉的門不表示裡面正在舉行私人會議，而只是基於德國人的紀律和界線分明觀念的要求。這和許多美國企業的敞開門扉政策呈現鮮明對比……德國人說他們把門關上是為了把工作做好。畢竟，他們認為，你去上班是為了上班，如果你想交際，就去看電影吧。（48, 49）

當然，除非是商旅，旅人通常不會在辦公大樓多逗留。可是每當你走進……例如銀行，或郵局，或者只是你投宿的飯店，你都可以不時窺見工作空間中的人們以及職場印象。

就如氣候和風景，對於建築物，內在和外在旅程也是一起展開的。就在旅人拿當地建築和家鄉建築作比較，注意到許多差異之處的同時，他也會對那些伴隨自己

成長的建築物產生新印象，例如從日式住家或中東市集的視角來看它們。一旦對家鄉的建築有了新發現，尤其是它們是如何透露並且／或者影響人的成長方式，旅人必然也會對自己有更多了解。

物件

> 一只電插座，一組浴室水龍頭，一只果醬罐或一塊機場招牌所能告訴我們的遠超乎它的設計者的預期。它能透露製造它的是個什麼樣的國家。——阿蘭·德·波東《旅行的藝術》（Alain de Botton, The Art of Travel）

海外充滿了東西，而東西能製造印象。這個類別──物件，可說包羅萬象，含括了異地除了人、風景、天氣或建築以外的所有一切。例如，汽車是物件，阿拉伯帆船、牛車、人力車也是。道路是物件，運河、小徑和人行天橋也是。動物群是物件：狗、駱駝、巨嘴鳥、犀牛和大羊駝。房子、辦公大樓或廟宇裡的所有東西也是

物件。市場裡的所有一切也是一個物件。

物件的衝擊一開始可能極為驚人，一場新感官印象的大爆發，就如英國人查爾斯·金斯利（Charles Kingsley）一八六九年探訪千里達時提到的：「〔我〕真的在一個西印度群島國家的鄉下房子裡安頓下來了，」他寫道：

身處在大量的景象和聲音之中，它們是全然地新鮮奇特，於是腦子由於不斷努力想要接收、聽取或囫圇吞，根本消化不了那變化多端的〔印象〕而陷入了茫然。一整天，許多新事物連同它們的新名字在腦子裡推擠碰撞……置身在這般混亂當中，直到現在我依然難以完整描述這地方。（84）

漸漸地，個別的物體從一片模糊中浮現，旅人終於注意到了。物件對旅人的衝擊和之前提到的其他類別相似：他和物件邂逅，他對它大感驚異──倘若是他從未見過的東西（初次看見的長頸鹿），或者是他見過的東西但型態極為罕見的（老掉牙的汽車，猛烈搖晃的人行天橋）。他注意到當地人如何使用這樣物品，他想起自己已擁有的這類物品，以及它們如何從這新的觀點上感動他。

從突尼斯的市集走過，你會發現一整個區域專賣橄欖相關商品，還有另一個區域專賣海棗。當你走出市集，你已經絕對突尼斯人多了幾分了解。當你在喜馬拉雅山脈艱苦跋涉，和一個背上扛著一台冰箱的男人擦肩而過，你會直覺地知道，在一個沒有道路的地方生活是怎麼回事。當你繼續沿著小徑往前走，來到一座被水沖走的人行天橋，你肯定會好奇這對住在該地區的人們意謂著什麼。當你在塞倫蓋提大草原看見一隻獅子在馬賽村落附近漫步，你會好奇有猛獸當鄰居、凌晨兩點冒著生命危險到外面小解的生活會是如何。

和新事物邂逅帶來的衝擊似乎比較微妙，不像風景、天氣或建築物那麼明顯，也許是因為數量太豐沛了。因此它所觸發的關於當地生活型態、進而對自己的生活型態的省思，也來得慢一些。可是這些省思的啟發性可不比另外幾個地方元素所引發的來得小。就拿道路作例子吧。幾年前，如果你走奈洛比到肯亞中部的馬賽馬拉野生動物保護區的主道路，你……問題來了，你不能走這條路，因為路況太糟了，根本無法通行。瀝青都碎裂了，路基本身也布滿坑洞，有些大到可以吞噬一輛小車。大家還是可以到馬賽去，只不過他們不走這條路，而是沿著一條和它平行的崎嶇小路顛簸著前進。

這趟路程中的旅人免不了會把這條路拿來和家鄉的道路比較，而直覺地產生各種念頭，像是肯亞的交通運輸一定很不便利，而這一定也會影響沿路的物資供給和物價，還有這樣的路況可能會影響醫療急救事件的回應時間……等等諸如此類的揣測。或者想像一下，在喜馬拉雅山脈沒有道路、只有狹窄小徑的鄉野地帶艱辛跋涉，準備到聚落去的旅人腦子裡在想些什麼。和地方的物件邂逅能讓旅人學到很多關於當地人的生活，以及旅人自身生活的事。那位來自新英格蘭的旅人在經歷了肯亞之旅之後，是否還會以同樣的眼光看待家鄉的道路，或者把它們視為理所當然？

保羅‧鮑爾斯在描述摩洛哥菲斯 medina（古城）的汽車稀少如何影響居民時，完美捕捉了物件對個人行為的微妙作用。「菲斯仍然是〔這麼〕一個相對悠閒的城市，」他寫道：

不管做什麼都很從容……至少有部分是〔因為〕古城中的車子十分稀少。如果你居住在一個城市，在這裡你從來不需要追趕什麼，或者閃躲免得被它撞上，你便保留了一種現代生活〔欠缺〕的天然的身體尊嚴，而如果你保有這份尊嚴，你會想要繼續保有它。因此你會特別留意給自己時間去做自己想做的

事。慌慌張張是很庸俗的。（2010, 451）

地方的衝擊

人的目的地從來就不是地方，而是一種新的看待事情的觀點。——亨利・
米勒（Henry Miller）

這天我們的旅人夠忙的了，讓我們在這兒暫停一下，弄清楚前面內容的意義。

我們必須繼續建構我們對本書的核心問題的答案：旅行是如何改變旅人的？以目前的事例來說，和一個新地方的邂逅是如何改變觀察者的？或者就像毛姆的說法：旅人的人格得到什麼樣的增益？

旅人從他到訪的地方學到多少東西，和這個地方和他的家鄉有多大差異幾乎是成正比的。如果德國人到奧地利去，或者埃及人越過邊界到利比亞去，他們都只是到了一個相對熟悉的環境，也因此無法接觸太多全新的現象。在本書的分析中，我

們假設旅人造訪的是一個實質上和文化上都迥異於他的家鄉的地方。

在下意識的層次，旅人的感官記憶庫進了一大筆存款，接收、儲存了難以計數的新感官印象，帶來第一章描述的種種好處。繼續往前，旅人將會深入觀察周遭的世界，從新的角度來看熟悉的事物，享受感官經驗神奇地演變成知識和理解時，隨之而來的各種好處。倘若人類果真是自身經驗的總和，那麼旅人可說是無可限量地充實了自己。

另一方面，旅人已經親眼觀察到地方的四個要素是如何影響它的居民。如果說地方型塑了人，那麼不同的地方應該會形塑出非常不同的人們。然而，這些居民，儘管和旅人有所不同，他們在當地的行為和活動都和旅人在自己家鄉一樣地正常合理。這正是旅行最重要的課題之一：去發現各式各樣的平凡。在目前的階段，這份理解比較像是一種感覺或直覺，還不是發展完全的思維，但是它將隨著旅人開始和人們互動（第三章主題）、邂逅全新的思考方式（第四章）而增長、成熟。然而，即使在初期階段，旅人只是接收新地方的印象，遠遠地隨意觀察當地人的行為，他或許已依稀有些感覺，對於他自身行為的普遍性產生了有點另人不安的疑惑。這一點我們將在下一章回頭來討論。

前面提過，旅人和異地邂逅的另一個結果是對自己家鄉的新發現。當他面對異地環境，他會根據家鄉環境來鑑別、理解它們。於是旅人開始以全新的觀點，看見家鄉風景、天氣、建築物和物件的許多面向，大大增進了他對生長之地的理解。亞瑟·楊（Arthur Young）寫到他在一七八七年的法國之旅時，解釋這趟旅程如何讓他確認了「想要充分了解自己的國家，我們必須先看看其他國家的情況。國家是因為比較而勝出的。」（Black, 324）要補充的是，如果說出生之地形塑了個人，這點旅人已開始以前所未有的方式理解到了；那麼對於自己家鄉所增加的理解將會自動轉化為對自己的更大理解。

在尼泊爾只有一個代表道路的字彙 baato，意思是「跡痕」。還有另一個，是組合字彙，可以翻譯成車子輾痕之類的，但基本上就只有 baato 一個。這不是沒有理由的：直到最近，尼泊爾的大部分地區都還只有跡痕，尤其在丘陵地帶。這讓我想起我們在美國用來代表道路的所有字彙：大街、道路、泥路、高速公路、雙向車道、收費高速公路、州際公路，繼而讓我了解到美國的交通是如何地四通八達。其結果是，多數美國人都能清楚意識到我們國家各個不同地區的不同之處，也因此明白許多適用於一個地區的事不見得適用於其他地區。我知道我們國家不同地區的人

過著不同的生活，我知道很多人跟我不一樣，我遇見過各種差異。可是我猜想，一個尼泊爾村民沒辦法靠著跡痕到遠方去，或許沒遇見過，他肯定認為大部分地方都一樣，大部分人也都跟他一樣。

或許有點畫蛇添足，不過我還是要指出一項旅行的附帶影響：和大量異地、不熟悉事物的成功邂逅，熬過這種空前的新奇事物襲擊的經歷，將從此改變旅人對於何謂不同這件事的態度。差異不再令人困擾或莫名地不安，也不再讓人恐懼。旅人由於差異而精進了，他的感受性由於差異而增強，他的理解也加深了。毫不意外，在初次體驗過差異的況味之後，多數旅人都迫不及待想要再度體驗。

我們對未知，另一頭被旅行降伏的野獸的態度也一樣。按照定義，未知的事物幾乎總是可畏的，它會引發憂慮，讓我們緊張不安，甚至隱約帶有威脅性。可是一旦我們去旅行，勇敢面對未知，它就再也支配不了我們。當早期的歐洲地圖製作者繪製大西洋海域，他們把探險家們發現的所有地方標示出來，可是對於更遠的一些尚未有人前往探險的空白區域，他們就只是在上面寫著「龍在此處」。當我們去旅行，和許多的龍相遇，這世界就再也沒什麼威嚇得了我們了。

這些都包括在旅行對於旅人人格發展的最初影響之中。接下來還會有更多影

響，而這些影響將隨著旅人開始和當地人接觸而不斷強化。但就算旅程馬上結束，除了異地經驗之外沒別的，可以肯定的是，旅人仍然可以帶著一個和出發時截然不同的自己回家。

千萬不要，拜託你，懷有那種糟糕的觀光客觀點，
以為義大利只是一座古物和藝術品博物館。
去愛、去了解義大利人，因為那裡的人比土地更精彩。

E.M. 佛斯特《天使裹足之處》
（E. M. Forster, *Where Angels Fear to Tread*）

新人群

倘若像亞歷山大・波普明白指出的，適當的人類研究對象就是人。由此可知，任何有尊嚴的旅人在他遊歷的國度中，理當對當地人懷有比對該國更高的興趣。——約翰・朱里亞斯・諾維奇《旅行之愛》（*A Taste for Travel*）

旅人從他們和地方的邂逅中學到的東西，有很多並非顯而易見，不是一般旅人必然會察覺到，或者可以清楚表達的。然而，一如從全新視角去看家鄉和自己的過程，比對、鑑別的過程無疑地也在進行。總之，和地方的邂逅以及它逐漸揭示的課題，某種程度上被和人們接觸帶來的課題給掩蓋了，這也是本章和下一章的主題。

旅人有可能不跟當地人有特別接觸，而仍然由於經驗、由於單單和地方的邂逅而發生改變。可是這無法為嚴肅旅人帶來太大的滿足感。理由顯而易見：儘管和一

個不熟悉地方的邂逅確實能讓旅人在前述的各個方面發生轉變，和人們邂逅卻能讓這種轉變更為深化、完整。旅人只能憑著實體環境加以猜測的關於外國人的種種，可以藉由和人們結識而得到確認，且大大地擴展。此外，無論旅人透過和地方邂逅，能夠對某人的家和個人得到什麼樣的匆匆一瞥和洞悉，和人們邂逅則會開啟一個自我發現的真正全貌。如果地方對旅人的衝擊是重大的，那麼人帶來的衝擊可說近乎深刻。

「我想旅人追求多樣性也是很自然的事，」保羅・鮑爾斯寫道：

而最能讓他察覺到差異的是人文因素。如果人們和他們的生活方式無論到哪裡都一樣，那麼〔旅行〕就沒多大意義了。少有例外，光是風景的趣味並不足以吸引人花費力氣去看它。即使是人造工程也一樣，除非它們仍然是人們日常生活的一部分……呈現出裝潢之美。伊斯坦堡之所以吸引外地人，不是因為那裡的清真寺和有蓋市集，而是因為它們直到現在都還在運作。如果不是因為印度的人們具有非凡的……靈性修練，到這個國家旅行將是令人極度挫折的事，縱使它擁有許多建築奇觀。（1984, vii）

沒有太大不同

我們可以馬上出去和一些當地人會面，可是在那之前，我們必須檢視兩個旅人一開始會有的，關於人的意想不到的洞悉，似乎和旅人自以為知道的、關於旅行的一切相牴觸的領悟。

第一個領悟是，外國人其實和自己家鄉的人沒什麼不同，和第二章描述的新發現相似，也就是國外的許多事物看來十分熟悉。當然，這話聽來荒謬，因為我們都知道外國人和我們很不一樣，所以我們才叫他們外國人，所以我們才去旅行：為了和那些跟我們不一樣的人們邂逅，在過程中拓展自己的心靈。的確，他們和我們越是不同，感覺就越是刺激有趣。旅遊書和歸來的旅人總是充滿了關於外國人的各種

稀奇古怪，有時甚至駭人聽聞的行為和思考方式的奇聞軼事。

當然，這都是事實，但是在旅人最先注意到的關於當地人的許多事情當中，有一個牢不可破的事實，那就是一種同一性的印象。事實上，「注意」顯然並非正確的用語，因為這些同一性的印象不是一種同一性的印象。事實上，「注意」顯然並非正確的用語，因為這些同一性的印象不是有意識的，不是旅人可以觀察或察覺得到的。

相反地，它們完全是無意識的，是旅人本能地憑直覺知道或感受到的。他們當下就領悟但是無從描述的東西。

儘管讓旅人感動、吸引他們注意的是地方和人們的各種差異，但相似性幾乎沒留下印象，只是大量地悄悄溜進腦子裡。

因此，就在旅人對外國人的怪異外貌和奇特行為感到驚異不已的同時，他們也對各式各樣可辨認的外觀和共同的行為感到安慰、放心。旅人歸來時，你不太會聽到他們提起這些相似性。前面說過，它們是下意識的，而且無法構成精彩的故事，但這絲毫無損於它們的真實或重要性。的確，要不是旅人內心堅信那些當地人基本上和他是相似的，那麼我們所認知的旅行將變成不可能的事。

為什麼？因為，倘若某個異國地區的一切事物都完全全迥異於我們的一切事物，倘若我們不知道他們對我們會有什麼反應或行動，旅行將是一種極為可疑的命

題。例如，如果你沒有把握當地人不會傷害你、把你煮了、把你當寵物，或者在其他方面找你麻煩，你還會那麼渴望出國嗎？換句話說，如果當地人是外星人，而不只是外國人，你還會不會安心地置身他們之中？事實上，科幻小說和電影中的緊張氣氛，不正是基於沒人敢確定外星人會有什麼行動的這個事實？你真的會不帶武器上火星？

然而我們確實能安心地置身在多數異地的多數外國人當中，而這正是因為我們了解他們的根本人性，他們基本上和我們一樣，儘管兩者之間存有許多奇異、複雜甚至令人困擾的差異。事實很簡單，我們憑直覺就能辨識、了解異地居民的很多行為。他們的舉動並非完全新奇或全然地任意隨機，因此我們能安心地置身在他們之中。

換句話說，所謂當地人是同一個主題的各種變異，但它們並不是一個全新主題。即使你只是在墨西哥或馬達加斯加度過還算輕鬆、平靜的第一晚，那也必然是因為你多少感覺到自在。當你旅行時，許多事物確實會改變，但也有很多是不變的。對地方來說是如此，對人也一樣。

可是為何我如此驚訝？

這讓我有一種近乎恐懼的好奇感，和人、衣服，以及許多全然陌生儀式的第一次接觸。我思索西藏的事好多年了，熱切凝視著它那壯偉景致和奇異制服的照片。儘管如此，現實依然令我驚異不已。——羅勃·拜倫《先至俄羅斯，再到西藏》（*First Russia, Then Tibet*）

我們旅人初期會有的第二個更加令人意外的領悟是，顯然我們會期待當地人和我們一模一樣。又一個荒謬的念頭。讀者會想，我們知道他們跟我們不同，就因為這樣我們才會出國。世上有沒有哪個嚴肅的旅人，當發現外國人和自己一模一樣的時候，不會大失所望？

或許沒有，但這改變不了事實。

想想看：如果說我們真的期待外國人和我們不一樣，那麼我們又該如何解釋一個棘手的事實，也就是我們多數人對外國人和他們的怪異行為都有極為強烈的反應？許多旅行書，更別提歸來的旅人，總是充滿關於異國住民各種光怪陸離行為的

故事，可是如果我們確實知道外國人和我們不同，如果我們真的期待他們不一樣的話，那麼當我們發現他們確實如此的時候，又為何會如此驚訝？既然他們和我們不相同，就應該會有差異啊。

乍聽之下，這個有關旅人經驗本質的奇妙謎團似乎不太合邏輯。事實上，我們的確期待外國人大體上和我們有所不同，我們只是拿不準到底會是哪些差異，外國人和我們究竟會有哪些不同的想法和行為。換句話說，儘管我們預期會有差異，但我們無法預測是哪些具體差異。簡言之，我們無法預料我們不曾經歷過的事。在我們自己國內的文化中，身處在和我們大致相似的人們當中，我們長期累積了許多人們以特定方式思考、行動的經驗。這些持續、不斷重複的模式（稱為「行為規範」）深印在我們的潛意識中，發展成我們的本能，機械性的思考、行為方式，我們稱之為「正常」的基礎。順帶一提，這也是我們能夠在自己文化中正常活動的原因，因為其他人也都有相同的本能。對於正常所累積的生活經驗構成了屬於我們文化版本的現實。

難就難在這裡，因為儘管這只是**我們文化版本的現實**，倘若我們不曾經歷其他版本，我們多數人自然會以為這是所有人的現實。簡言之，這是普世真相，而不只

是我們的真相。正因如此，我們會預期外國人和我們一樣，因為直到我們真正遇上外國人之前，所有人一直都是一樣的。

我們沒那麼無知吧，你會想。我們會閱讀、看紀錄片，我們有許多去過亞馬遜河和撒哈拉沙漠的親人朋友。我們又不住洞穴裡。確實如此，你沒那麼無知，可是此時你面臨的是邏輯對經驗、心靈對感官的相對強度。當這兩者相互碰撞，並不是一種公平的對抗。我們透過間接、偶然接觸某個外國現實（電影、書籍、朋友的故事）所得到的二手資訊，無論如何比不上經由直接、經常性地接觸我們自己的日常現實所獲得的一手資訊。也許我們聽過其他版本的現實，可是我們並未身臨其境，沉浸在其中，持續不斷接受它們的洗禮。

這點足以產生極大差異。每當邏輯推理迎戰經驗，贏的永遠是經驗。因此，儘管邏輯告訴我們，外國人和我們不同，強大的經驗卻告訴我們，他們和我們一模一樣。「和大多數從未出國的人一樣，」辛克萊·路易斯描寫《德茲沃斯》（Sinclair Lewis, Dodsworth）小說主角時寫道：「山姆在情感上並不相信這些『外國場景』真的存在，不相信人類真的能在和傑尼斯郊區的前院如此不同的環境中生活，而歐洲不是一則動人的神話。」(69)

同樣地，你可以坐在起居室裡，啜著茶，邊讀一篇描寫有些法國人真的會帶狗上餐館的文章，然後在幾個月後，在法國當地外食，瞄見鄰桌的菲菲立在一張路易十四時期的椅子上，安靜地從她主人手中吃東西的景象，而依然吃驚不已。

「這世界存在著各種歧異，」阿道斯・赫胥黎（Aldous Huxley）寫道：

可以理論性地相信智者，或者親自、密切地相信活著的自己。讀了一本音樂書籍的聾人或許會在理論上信服莫扎特是一位優秀作曲家，可是一旦治好他的耳聾〔並且〕帶他去聆賞 G 小調交響曲，他對莫扎特才華的折服將邁入全新的境界。（1985, 207）

在別處，赫胥黎將這個觀點和旅行經驗作了連結。「打從我懂得閱讀開始，」他寫道：

我便認知到世上存有形形色色的人。箴言只是陳腔濫調，除非你親身體驗到它的真實性。剛被逮的竊賊對於誠實是最佳策略這句話的真義，肯定懷有我

們不曾體驗過的強烈領悟。而一個人也必然得親眼見識過各種人等，才能了解世上存在著形形色色的人。（1985, 207）

我們的好友安東尼・聖修伯里說得更為簡單明瞭。「真相不是能夠藉由邏輯推理而彰顯出來的東西，」他寫道：「就讓邏輯去編造它自己對生命的解釋吧。」（187）

邏輯、智者、事證、理智，隨你怎麼稱呼，這些全都告訴我們外國人是不一樣的。可是在我們真正地和當地人邂逅之前，我們絕不會真心相信。

外觀

在他們看來，我們的緊身服裝不只可笑，也很失禮。──R. R. 麥登《熱情的朝聖者》（R. R. Madden, *Passionate Pilgrims*）

在上一章中，我們了解了和地方邂逅是如何讓旅人發生轉變，現在我們要來討論和人們邂逅帶來的作用。旅人可以在兩個方面由於和當地人會面而受到影響：藉由觀察他們的行為，以及藉由認知到他們行為背後，造成他們行為的原因的心態或世界觀。本章主題是行為方式，包括外觀。至於不同世界觀帶來的衝擊，我們將在下一章討論。

外觀實際上是旅人注意到的關於當地人的第一件事，尤其是他們的外貌特徵和穿著。當然，這完全取決於你去的地方，尤其得看你旅行的地方和你的本國有多大差異。倘若你去的是一個在文化和種族上類似你的本國的國家，例如一個美國人去到荷蘭，或者一個印度人去到斯里蘭卡，當地人無論外貌特徵或服裝都和家鄉沒有太大不同，那麼你可能根本不會注意到他們。可是如果你去的是一個在文化和種族上迥異的地方，例如一個美國人去到肯亞，或者一個肯亞人去到芝加哥，那麼外觀的差異就顯而易見了。

就從外貌特徵開始吧。一個到中國或撒哈拉以南非洲去的北美白種女人，看起來和周遭的亞洲人或非洲人很不一樣，只有極少數像她。對那些初次出國或者不曾到過不同種族的旅行地的旅人來說，這將是一種全新、甚或令人不安的經驗：長相

和周遭絕大部分的人極為不同，突出而引人注目，顯得很反常甚至怪異。簡言之，看來就像你原本的身分：一個外國人。諷刺的是，我們為了體驗不同事物而去旅行，然而到了國外最先遇上的事情之一是發現，不一樣的正是**我們自己**。

在忙著觀察當地人的各種不熟悉的外貌特徵的同時，我們不免會注意到，在許多情況下當地人的穿著也和我們不同。初次到突尼西亞，你會看見戴面紗的女人和很多身穿 *djellaba*（一種長達腳踝的 V 領罩袍）的男人。如果你去探訪旁遮普，錫克人的祖居地，你會看見穿戴著纏頭巾和 *kurta*（一種長而寬鬆的上衣）的男人，還有身穿 *salwar*（一種很像睡褲的寬鬆長褲）、*kameez*（類似 *kurta*）套裝的女人。如果到肯亞中部，你會看見圍著 *kanga*（一種披肩）的女人和身穿 *shuka*（一種傳統織毯）的男人。在印度全境，你都可以看見穿紗麗（sari）的女人和穿 *lungi* 或稱沙龍的男人。

這或許不會是旅人第一次遇見穿著不同的人，大部分人都在自己國內看過身穿本國傳統服裝的外國人。可是旅外經驗的差別就在，你看見一大群人都這樣穿。這種服裝風格不是因為個人脫軌行為或者少數不服膺傳統者的裝模作樣，而是這地方的人就是這種穿著。

對大部分旅人來說，觀察到不同風格的服裝是他們和不同事物的第一個重大邂逅（當然，是指和人相關的）。這可不像是觀察當地人擁有什麼樣奇特的臉部特徵或不同的膚色。因為所有旅人都知道，擁有不同外貌的人們也可能和旅人有著相同的思考行為方式，這無法作為差異性的證明。

可是當旅人撞見一群穿戴著 kurta 和纏頭巾的男人，她會本能地知道，這些人和穿 Levis 牛仔褲、戴洋基棒球帽的人絕不相同。她還不清楚這些當地人和她究竟有什麼差異，但他們是不一樣的，這點再也沒有絲毫疑問。旅人已經有了她的第一次關於外國人特異性的體驗。

正是這樣的經驗，啟發了十九世紀旅行文學著名經典之一：金雷克的《日昇之處》一書中的偉大片段。作為一個在一八三〇年代前往中東的英國旅人，金雷克描述了他騎馬經過君士坦丁堡郊野地帶時，與新奇事物的初次邂逅：「可是不久從邊門〔城門〕湧出了一群人，擁有不朽靈魂，或許也具有相當論理能力的人。可是對我來說，真正的重點在於，他們戴著無比真實、碩大且不容質疑的纏頭巾。」(3)

金雷克說得一點沒錯，這些人或許擁有不朽的靈魂和若干論理能力，換句話說，他們在某些方面可能和他一般無二，但問題是他們戴著纏頭巾。而且不只是普

通纏頭巾，而是「無比真實、碩大且不容質疑」（以粗體標示）的纏頭巾。簡言之，那是讓人無法反駁或否認的纏頭巾，也因此，這群人說什麼都不可能和他一樣。

讓旅人頓時有了此一領悟的還不只是奇特的服裝，也包括在一個國家中被衣服遮蓋以及沒被衣服遮蓋的東西。在某些穆斯林國家，女人幾乎全身被遮起，包括臉孔，然而男人的臉毫無遮掩，除了有些被鬍子遮住。在西方國家，女人的胸部總是被遮起的，可是在某些傳統非洲部落並非如此。紗麗會讓女人的腰腹部裸露在外。

當旅人進行著這類觀察，他們會逐漸感受到當地人在其他方面的差異：也許他們對端莊有著不同的概念，對什麼是色情有著不同主張，對兩性關係有不一樣的態度，性別觀念也不同。

透過服裝，全新事物的發現之旅開始了。這時旅人已知道自己面對的是一群和她不同的人。旅人甚至還可能隱約了解到她和當地人之間的某些差異的本質（就如她觀察異國地方時也會有類似想法），可是她暫時還覺覺不到它的深刻或者差異的多樣性，直到她真的開始和當地人互動，目睹他們的行為方式。

第一次接觸

旅人住進旅店，沖了澡，然後外出喝咖啡。順利的話，她將從此變成一個全新的人。除了在機場看見有人鬧事，和計程車司機發生小爭執之外，接下來旅人將不再只是觀察不同事物，而是透過和當地人直接接觸來實際體驗它了。

當旅人啜著咖啡，當然他們可以看見許多可以辨識、了解的事物，可是他們也會開始看見許多他們從未親眼目睹而且無法理解的行為。正是透過對不熟悉行為對人們說著、做著旅人在類似情況下絕不會說、不會做的事的觀察。旅人們終於可以面對面遭逢金雷克所說的，無比真實、碩大且不容質疑的，當地人和他們不一樣的證據。這是嚴肅旅行的真相時刻。

我們隨即要檢視這些和不同事物的一手邂逅是如何為旅人帶來轉變，可是為了便於理解，我們得先思考幾個案例。人往往不知道該從哪裡著手，因為人的種類，

更別提一些個別實例和文化差異，實在太繁多了。或者就如十八世紀英國旅人托比亞斯·斯摩萊特（Tobias Smollett）生動描述的：

沒有什麼毛病是低劣、討人厭到無法在某些國家的習俗中去尋求藥方的。一個巴黎人喜歡腐敗的肉；一個 Legiboli 原住民非等到魚腐爛了才肯吃；文明的堪察加州居民喝他們客人，已經被他們灌醉了的尿喝到醉；新地島人會拿鯨油作樂；格陵蘭居民和他們的狗用同一只盤子進餐；好望角開普敦的卡弗爾人會在他們尊敬的人身上撒尿，盡情享受羊腸子，把腸子內容物視為無上美味。

（55）

隨便列舉一種人類活動，或者指出一種情境，可以肯定的是，在其他地方必然存在著在類似情況下的行為或舉止和你我極為不同的一群人。

人們如何吃，吃些什麼；他們如何洗澡；他們如何開車；他們如何敬神，敬奉什麼神，在哪裡敬奉；他們如何對待服務生、教師、父母、陌生人、老闆、下屬、顧客、年輕和年長者；兄弟姊妹如何互動；人們如何表現友誼，兩性之間如何互

動，如何約會，如何結婚，誰來選擇他們的結婚對象；已婚配偶如何互動，如何處理家務，如何扶養子女；人們如何管理生意，如何談判，舉行會議；人們在各種場合，商店、辦公室、別人家裡、咖啡館和餐廳、教室、郵局、銀行、理髮店、雜貨鋪和加油站，會有什麼行為表現；他們對彼此有多少信任，信任誰，如何表達贊同、不贊同、喜悅、憤怒或尷尬，以及各式各樣的人類情感。

還有在五花八門的非語言行為類別上的無數差異，例如目光接觸、手勢、臉部表情（已有超過五百種被解析出來）、個人空間、身體姿勢、觸摸、排隊和招呼；這只是其中少數幾項。

太多了列舉不完，而這些還只是旅人可能邂逅的行為差異的類別，當然，在每個類別底下還有隨著文化不同而有極大差異的數不清的行為範例。旅人會透過兩種方式察覺到行為差異：她會討論當地人的怪異行為方式，而且意識到自己的行為在當地人眼中是如何地怪異。

就在她為外國人的奇特言行而目眩神迷的同時，她也在改變一生的旅行成果中，為自己的奇特而驚異不已。

他們和我們究竟如何不同？

我們旅人全都有自己的故事，可是旅行寫作無疑是關於外國人奇言異行的最豐富來源，因此我們決定引用幾個此一文類的經典作品，來呈現一系列外國人和我們的不同之處。查爾斯・道迪（Charles Doughty），也是被他稱為「荒漠阿拉伯」的阿拉伯沙漠的知名探險家，由於吃豬肉遭到同行的貝督因族人指責，憤而駁斥回去：

我看見你們吃烏鴉和鳶，還有較少吃腐肉的鷹。你們有些人吃貓頭鷹，有些人吃蛇。你們所有人都吃蜥蜴……很多人吃刺蝟，有些村莊的人還吃野

鼠……你們別想否認！你們也吃狼，還有狐狸，還有討厭的鬣狗。總歸一句，再怎麼低劣的東西你們都照吃不誤。——查爾斯·道迪《荒漠阿拉伯》（Arabia Deserta）

道迪所到之處，許多人也追隨而至。

我並非那種自以為高人一等的人，先生。真的，我並不比別人高尚。可是這些人，這些阿富汗人，他們不是人類。「你為何這麼說呢？」你看不出來嗎，先生？難道你沒長眼睛？瞧瞧那邊那些人，他們不是正用雙手在吃東西？用手！太可怕了。——羅勃·拜倫《前往阿姆河之鄉》（The Road to Oxiana）

有趣的是，我注意到印度人做事的順序恰好和我們相反。例如，在我們國內，人們進入屋內會把帽子脫下，印度人則會繼續戴著纏頭巾，但是脫去鞋子。我們招手時是掌心朝內，他們則是掌心朝外。我的女僕將我的拖鞋鞋尖朝向我放置，廚子從最後一頁往前讀他的印度食譜，從左到右寫他的帳單，**朝內**

拉鋸子，弄得我緊張兮兮！玩紙牌時，他們從整副紙牌最底下的一張開始發，而且從他們的右手邊開始。他們認為大笑很失禮，卻毫無顧忌地打哈欠。——

安·威爾森夫人《印度書信集》（Lady Anne Wilson, Letters from India）

有一次我應邀為一家【多國籍】公司擔任顧問。他們最先問我的幾個問題之一是，「你要如何讓德國人把他們的門敞開？」緊閉的門會讓【我的客戶們】感覺公司有一種鬼祟的氣氛，覺得自己被冷落。——艾德華·霍爾《了解文化差異》（Edward Hall, Understanding Cultural Differences）

在美國，人們說「你好嗎」然後繼續往前走。我還沒來得及回答，說話的人已經距離我背後十步之遙，因此我的回答好不容易吐出，撞上了我遇見的下一個人的胸口……這是哪門子的招呼？你好嗎？？在街上衝著我的臉丟出這麼個莫名其妙的問題……——克努特·漢森《書信選集》（Knut Hamsun, Selected Letters）

這裡的作息時間安排當中，再沒有比在正午用餐的情況更讓人反感的

了……因為，就像必須嚴守服裝禮儀一樣，你得要在十二點以前結束上午的遊覽活動趕回家……把一天時間一分為二的做法，讓人沒辦法進行需要七、八個小時專注投入的探險或探訪活動……我是被誘導而觀察到這點的，因為中午吃正餐是全法國的習慣，給予再多的嘲弄或苛責都不為過，因為它違反所有科學觀點，阻礙了所有積極作為和所有有益的生命追求。——亞瑟·揚《法國行腳》

（Travels in France）

在歐洲人看來，印度人確實有點不文明。我曾經和胖胖的簡先生共用一間臥房。他是一位有著人稱「肉感」嘴巴的腫脹嘴唇、被檳榔汁染紅的牙齒的素食者，一整夜不斷發出打呼、放屁和咳痰聲。所有印度人似乎都這麼做。昨天清晨，一個美國家庭和他們的嚮導一起吃早餐，這人在談話中途，突然稀里呼嚕地認真清起痰和鼻涕來；眾人面無表情看著桌上的玉米片。——詹姆斯·法洛《印度日誌》

有**兩個**義大利。一個是人類想像力所能構思的最優美迷人的精心擘劃；另

一個則是卑劣、可恥又可憎到了極點。你怎麼看？那些上流社會的年輕女人其實也吃你絕對猜不到的大蒜！──珀西・比希・雪萊《書信集》（Percy Bysshe Shelley, Letters）

每次我們超越一輛車子，和我同車的乘客們便發出一陣歡呼。當車子在輪胎嘎吱聲中突然繞過一處視線不明的轉角，進入右線車道，我閉上了眼睛。這也引起了一陣歡呼。死亡對他們來說毫無意義？這些人實在遠遠超乎我的想像。擠在車門和座椅之間的小角落的司機根本懶得看一眼前方的道路，不時把雙手從方向盤移開，這點多少要怪那位坐在他旁邊的胖女士，司機和她聊得可起勁呢。我從眼角瞥見一隻雞從窗口垂直落下，接著起了陣大騷動。車子停下，眾人展開大搜索。那隻雞還活著但是受了驚嚇，隨即被放回車頂的行李架。──西瓦・奈波爾《南非以北》（Shiva Naipaul, North of South）

有一次我聽見門後傳出一個英國女人雀躍地大喊：「真可笑，那些洋基人！」我輕手輕腳走開，想到一個英國人竟然這麼說，忍不住大笑。我心想：

他們給天花板貼壁紙呢！他們給水煮蛋戴上迷你絨毛編織帽來保溫！他們的超市不給袋子！你不小心踩到他們的腳趾時，他們向你說對不起！他們的政府要他們每年付一百元取得看電視許可證！他們向買香菸的人課火柴稅！他們住在叫做狗吠（Barking）、肉雞（Dorking）和淺腸子（Shellow Bowells）的地方！他們的名字很有趣，像是吃得好（Earwell）先生、墨水筆（Inkpen）夫人、廢話（Twaddle）少校和胡說（Tosh）小姐！而他們竟然覺得我們可笑？！——保羅·索魯《海畔王國》（*The Kingdom by the Sea*）

那群〔塞內加爾〕男人手牽手走著，在直射頭頂的刺眼陽光下懶散地大笑。有時他們會將臂膀環在彼此的頸子上；他們似乎很喜歡碰觸彼此的身體，就好像知道其他人在那兒讓他們感到安心。其中有兩個幾乎一整天黏在一起。那不是愛，那不具有任何我們能夠了解的意義。——葛拉姆·葛林《沒有地圖的旅行》（Graham Greene, *Journey Without Maps*）

世界各地的人們都可以用表情動作來傳達自己的意思。可是在印度，行不

通。你做一個你在趕時間、要對方快一點的手勢，你做一個揮舞手臂的動作，全世界，全世界！都懂，獨獨印度人不懂。他就是無法理解，他甚至不確定那是一種手勢。——昂利·米修《野蠻人在亞洲》（Henri Michaux, *A Barbarian in Asia*）

接著〔老先生〕繞到貨車前方，對司機說話。這名司機是個虔誠的穆斯林，只想沖個澡，好好淨身……〔他〕不只虔誠，還是個都市穆斯林，因此對他這位同胞慢條斯理的說話節奏感到不耐，突然砰地把車門關上，沒察覺老人的手擋在那裡。

老先生冷靜地用另一手打開車門，他的中指的指尖連著一丁點皮膚垂掛在那兒。他瞄了它一眼，然後靜靜掬起一捧那些無處不在的塵土，把兩段指頭接在一起，將塵土抹在上頭，輕聲說：「感謝阿拉。」說話時，他臉上的表情絲毫未變，拎起他的包袱和物品然後走開。我站在那兒望著他的背影，驚愕不已，思索著他的行為以及我在相同情境下會有的行為之間的差異。痛苦不外露已夠

不尋常的了，可是對於傷害你的人毫無憤慨的表示，實在非常奇怪；而在這種關頭感謝上帝，更是匪夷所思到了極點。——保羅·鮑爾斯《他們的頭是綠的手是藍的》

賀拉斯·沃波爾（Horace Walpole）在評論英、法兩國人的差異時，相當簡明地對此作了總結：「大體說來，最讓我驚訝的是他們和我們在禮節上的截然不同，從頂尖人物到販夫走卒皆然。整整二十四小時當中沒有一丁點相似之處，再怎麼細瑣的小事都能看出。」（Walpole, 102）而這還只是指海峽彼岸的法國。要是沃波爾走得更遠些，例如到君士坦丁堡或大馬士革去，又會怎麼想？

我們和他們如何不同？

理想的旅人是……出發去學習的人。他是一個……即使在不懷好意觀察著義大利人玩弄義大利麵花招，或者聆聽瑞士人沉悶的約德爾（yodel）唱

腔時，都能自我省察，了解自己也同樣可笑的人。——修與寶琳·馬辛厄姆《海外的英國人》

接下來是幾個關於另一方的差異體驗的案例，也就是在當地人眼中的旅人的怪異舉止。

當時我和幾個貴族一起搭火車旅行。看見菜單上的「牛肉」，於是我點了。服務生說牛肉沒了，於是我點了其他東西。後來，回到德瓦斯，大君極盡溫和地對我說：「摩根，我想和你談一件真的非常嚴肅的問題。你和我的臣民一起旅行時，你曾經要求吃某樣東西，那東西的名稱我連提都不敢提。要是服務生把它送來了，他們勢必得全部離開餐桌，因此他們私下找服務生談，要他告訴你那樣東西沒有了。他們這麼做是因為他們知道你不想犯錯，因為他們愛你。」——E.M.佛斯特《女神之丘》（The Hill of Devi）

我在清晨洗臉這件事在拉斯米納斯村引發許多揣測，一名優異的商人不斷

逼問我這種奇特儀式的含意。——查爾斯·達爾文《小獵犬號航海記》（Charles Darwin, *The Voyage of the Beagle*）

〔穆斯林內室的女人們〕真心憐憫歐洲女人，認為我們必須到街上拋頭露面，得不到妥善的照顧，也就是，看管。她們覺得我們不可思議地受到忽視、毫無拘束，並且誇耀〔她們受到嚴密看管〕是她們所遵守的價值觀的一種象徵。——哈里埃特·馬提諾《東方生活》（Harriet Martineau, *Eastern Life*）

我的第一個驚訝來自我被客房總管禮貌但堅決地要求把我的一件在曬衣繩上快活飄舞的內褲取下來。這是一間修道院，他指出，襯衫、襪子和手帕都可以按照禮節曬乾……可是內褲是可恥又討厭的東西……〔可〕是更糟的還在後頭。次日我在天亮時醒來……從頭到腳包裹著一層厚重綿密的肥皂泡，悄悄走向洗衣房。

這時客房總管出現了。我從沒見過那麼生氣的人。這下我之前的褻瀆行為更是罪加一等了，竟然赤條條站在大修道院的屋頂下，我簡直是巴比倫大淫

婦，我是索多瑪和娥摩拉，我是撒旦的走狗。我應當立刻穿上我的粗陋衣服然

後火速滾回我那污穢的小室去。——羅勃·拜倫《阿索斯山》（Mount Athos）

可是我們英國的握手小花招，他們視之為全世界最輕浮、無禮的習俗，難

以將它和英國仕女的貞潔外表連結在一起。——凱薩琳·威莫《愛爾蘭人看歐

陸》（Catherine Wilmot, An Irish Peer on the Continent, 1801-03）

這年 Nomo Khantara 的第一批蚊子出現了，而當我在我臂膀上殺死第一隻，喇

嘛哀傷地斥責我。為了教我在類似情況下該如何處置，他抓起一隻正往我的皮

氈爬行的沙虱，輕輕捧著，將它放到帳篷外面。——艾拉·瑪雅爾《禁忌的旅

程》（Forbidden Journey）

而且俄羅斯人每當進入屋頂底下，無論是宮殿、別墅或棚屋，都絕無例外

地會脫去帽子。原因是每一棟俄羅斯住家的每個房間的角落裡都掛著一幅聖母

像，就在天花板下方。忘了遵守這個習俗、對住宅之〔神〕表達敬意，可說既

不智也不妥，因為可能會冒犯了神。——約翰·莫瑞《北歐旅遊指南》（John Murray, *Handbook for Northern Europe*）

一個七歲的金褐色皮膚小女孩……帶著一顆她在屋外樹下剖開的椰子進來，坐下，用雙手捧著遞給我，手臂伸得筆直，微微鞠躬。「你將蒙神保佑。」我接過時，她輕聲說。我確實說了「謝謝。」可是在那之後，我應該說「幸福安寧」，然後開始喝椰汁。然而我只是，我真可悲啊！把它接過來，一飲而盡，然後用單手遞回空椰子，再補上漫不經心的一句「謝謝」。

「唉！」這時她吃驚地悄聲說：「唉！這就是年輕〔白人〕首領的禮貌？」

她逐一數落我的罪行……但事情還沒結束。我最後一個失禮行為，同時也是最魯莽的一個。

把空椰子遞回去時，我忘了打一個大響嗝。「如果你沒打嗝……我怎麼知道你覺得椰汁夠甜？瞧，你應該這麼做！」她雙手捧著椰子朝我遞過來，真誠的眼睛定定注視著我，然後發出一聲響亮得似乎讓她那小精靈般的身軀整個顫抖起來的飽嗝。「這，」最後她說：「才是我們理想中的好禮貌。」說罷，惋惜地

嘆了聲。——亞瑟·葛林布爾《島嶼圖案》（Arthur Grimble, *A Pattern of Islands*）

在此要特別補充一點，就是除了旅行文學之外，事實上還有另一個類別的書籍，就是國際商務和社交禮節的相關著作，同樣提出了大量各式各樣的文化差異。

這些書籍鉅細靡遺描述了外國旅客必須小心避免觸犯的所有該做、不該做和禁忌的事。

這些書的章節主題通常包含很多國家，顯示出等待著無知旅人的數不清的驚奇：服裝、問候、告別、名稱／頭銜／稱謂形式、送禮、外食、作客禮儀、餐桌禮儀、如何給小費、開車、計程車禮儀、見面禮儀、作報告、幽默感、交談風格、禁忌話題和守時。

世上充滿各種陌生、出人意表和奇特的事物。旅人們對於這種種差異反應不一；他們對某些事心懷敬畏，對另外一些心生警覺；他們對某些事衷心地認同，對另外一些反感到了極點；他們被某些事觸怒，對另外一些感到欣喜；他們時而覺得驚奇有趣，時而挫折、懊惱和著迷，但他們絕不會無感。

新的正常

放輕鬆，親愛的，他會說。我們必須融入這些習俗。我們還太生硬，無法馬上被接納，可是我們得努力嘗試，把身段放軟。我們必須讓步。——

安東尼・伯吉斯《毯子裡的敵人》（Anthony Burgess, The Enemy in the Blanket）

前面的例子向我們揭示了種種行為差異的樣貌，它們的若干型式。現在我們要討論和這些差異的邂逅所具有的意義，它們會如何為嚴肅旅人帶來影響，最終又會如何改變她。一開始是觀察到原本神智清楚的人，在其他方面顯得十分正常的人，突然間舉止怪異起來。而且要注意，還不只是一、兩個人，而是顯而易見的一整群人。換句話說，顯然「這群人原本如此」，而非少數幾個怪胎的行徑。

當我們面對極為確鑿的證據，顯示有一整群人表現出我們在這之前視為異常的行為方式，我們就不得不接受這種行為根本不是異常的事實了。相反地，從所有可以取得的證據看來，上述行為可說顯而易見、無可爭辯地正常。再者，我們自己的

行為或許遠不如我們所認為的那麼正常。

為了深入了解它的運作過程，讓我們追蹤一個和不同事物邂逅的例子，仔細觀察會有什麼結果。我們將採用一個常被提到的歐洲人和美國人之間的差異：也就是前者往往不認得他們經常遇見的人的這個事實；例如在電梯內，或人行道上，也許是趕搭地鐵或巴士的途中，或者正在遛狗。在許多歐洲地區，除非曾經被介紹給某人，你便不認識他，而既然不認識他，你就沒必要和他打招呼。在許多實例中，歐洲人甚至不會在類似情況下進行目光接觸或露出笑容。至於美國人，他們在這類情境下必然會面帶微笑，有些還會點頭或說哈囉，不少人甚至會放膽說出「天氣不錯，對吧？」之類的話。這完全符合美國主流文化，對許多歐洲人來說卻頗不尋常。

兩個移居國外的美國人告訴我關於這現象的類似故事。在第一個故事中，一名住在波蘭的女人回憶，有一天她經過一條窄得只能容納兩個人通過的小巷，看見一位波蘭老婦人從另一頭朝她走來。美國女人自然知道自己必須緊貼著牆面，好讓老婦人通過。可是當老婦人來到她面前，她正視著對方，微笑並且說哈囉，這時波蘭老婦人開始滔滔不絕說教，訓斥美國女人不該裝出一副好像她們彼此相識的樣子。

「我認識妳嘛？當然不認識。有人介紹我們認識？從來沒有。我會隨便跟陌生人說話、打招呼？門兒都沒有。」（或者對應的波蘭用語）還有好些關於和陌生人裝熟是多麼魯莽的精彩評論。

另一個是關於住在法蘭克福住宅區的一個美國家庭的故事。做父親的習慣在每天清晨上班前出去遛狗，經常遇見同樣出門遛狗、住在對街的一個德國家庭的妻子。他總是點頭說「早安」，而她也總是看著前方，什麼都沒說。「每次我們開車離開車道，也都照例會揮手招呼。」他說。事實上他知道這些舉動會惹惱這家人，他說：「但我實在忍不住。」

這則故事的結局十分有趣，因為在這社區住了兩年後，這個美國家庭被派往英國。當搬家貨車裝滿他們的家當，停在他們家門口的那天，德國婦人從對街跑過來，一臉慌亂。

「你們在做什麼？」

「我們要搬到英國去。」

「你們不能搬家！我們都還不認識你們呢！」

許多到歐洲的美國旅人，一開始會覺得這類行為很令人不快而且不友善，甚至

會認為歐洲人十分「粗魯」。可是，只要多加觀察，旅人們會逐漸發現一個有趣現象，就是有這種行為的人不只是少數歐洲人，而是多數歐洲人。

因此旅人必須面對一個事實，要不就是多數歐洲人都是粗魯無禮的，不然就是這現象應該有別的解釋。在旅人的意識邊緣，一種惱人的感覺逐漸冒出：事情不太對勁。

如果異常行為的發生率很低，事情或許就結束了，但事實上很有可能。的確，實際上是避免不了的，旅人很快就會遇見一連串這類事件和情況，也就是一批批當地人全都表現出迴異於旅人、彼此之間卻一致的行為方式。換句話說，旅人將會接二連三經歷一種人人舉止異常、卻沒人察覺。唯獨旅人除外的情況。

面對接踵而來的證據，旅人越來越難以堅持，不友善、舉止怪異的，隨你怎麼形容，這是當地人這個想法。如果多數人都有相同的行為，而且沒有激起反應，那麼照理說這種行為必定是正常的。

旅人或許不明白為何那是正常的，也或許永遠不會明白，但是對於它是正常的這個事實，他已經毫無疑問。

正常的多樣性

如果你長年旅居在外，你便失去了對於愛國同鄉們的各種習性，那種曾經讓你感覺置身在他們當中無比快活的絕對感和神聖感。你見過世上有太多其他 *patriae*（拉丁語：國家），而每一個都充滿優秀的人們，對他們來說，只有當地的奇風異俗算不得野蠻。——亨利・詹姆斯《旅行的藝術》

（Henry James, *The Art of Travel*）

終於來到回歸嚴肅旅行本質的時候，也就是旅人面對歧異現實的鐵證的時刻。

如果一整個族群把旅人認為奇特怪異的行為視為正常，而且同樣的這群人認為旅人的行為確實是異常的，那麼顯然旅人對於「正常」的觀念需要立即被修正。這時旅人會逐漸了解到，世上存在著各式各樣的正常，而她特有的版本只是其中一種。簡言之，她發現她一直以來視為普世、人類天性的東西，多半是文化性的，因此只對某些人來說是自然的。

當旅人意識到文化因素，了解「正常」是活動標靶之類的東西，她便開始直覺

地知道，她不可能用當地人看待自己的方式看待他們。畢竟，如果她覺得當地人的行為十分怪異、令人困惑而又不合理，而當地人認為這種行為是完全正常的，那麼顯然這種行為對當地人的意義以及對旅人的意義是截然不同的。

此時旅人已經了解關於人類行為的重大真相之一，也就是它並沒有內在、固有的意義，沒有附屬於行為本身的意義。行為的意義隨著人們的認定而異，或者，就外國文化來說，是由該文化中的所有人共同認定。不用說，在許多情況中，來自不同文化的人們會賦予同一種行為不同的意義。我們剛在美國女人和波蘭老婦人的例子中看見這點；歐洲人給了和陌生人打招呼這件事一個意義，那是侵擾、強人所難的；而美國人給了它另一種意義：那是溫暖、開放的。

每當兩個文化賦予同一種行為不同的意義，那麼極有可能當一個來自一個文化的人（旅人）和來自另一個文化的人邂逅時，她會從自身的觀點來詮釋當地人的行為，而她也往往是錯的。

當旅人和當地人的互動越來越頻繁，碰上各式各樣令人費解、氣惱，卻顯然不會讓當地人困擾、懊惱的行為時，她會逐漸了解到，自己很多時候一定是誤解了這些行為，以及要對它們產生誤解是多麼容易的事（例如歐洲人很魯莽），進而發

現，相信自己對當地人的判斷是多麼不明智的事。她還不明白她的種種誤解的本質，還不明白她的詮釋往往是錯的，或許也永遠不會明白，但她知道自己肯定誤解了當地人。要麼這樣，不然她就非得作出一個推論：在歐洲文化中每個人都是魯莽的，而且沒人在意。這樣的人永遠是社會中的良善力量，因為她知道，在充分了解之前妄加評斷有多麼危險，尤其付諸行動，那就更危險了。阿道斯‧赫胥黎警告我們，應該「在譴責前先試著了解」（1985, 19）。這是人生的重大課題之一，而旅行是最佳的學習管道。

這份理解──知道我們看待別人以及他們看待自己的方式有所不同，我們經常誤解了他們，這是一種雙重新發現的一半，另一半是，其他人看待我們以及我們看待自己的方式是不一樣的。就在旅人忙著從本國文化的觀點來詮釋當地人行為的同時，她也逐漸了解到，當地人肯定也正從他們的文化觀點詮釋她的行為。她了解到，就像她經常誤解、誤判當地人，他們對她無疑也是如此。對於我們看待自己和別人看待我們的方式不一樣這件事的理解，和它的推理結果同等重要，因為這使得我們在生命中必須忍受的許多誤解有了全新且更為正面的意義。為什麼？因為，如果你假定別人了解你，他們看待事情的方式和你相同，那麼當他們顯然有了改變

時，你很自然地會推論那些人很愚蠢、不講理，或者只是無知。你會經常對他們的缺乏理解感到困擾不安，或甚至覺得隱約受到脅迫。但如果你認知到，有時人們對你的行為抱有和你自己不一樣的看法，又會如何？你會了解到，當人們誤解你，不是因為他們不講理或無知，至少不會比你嚴重，而只是因為他們是根據另一種不同的邏輯而行動，並且擁有另一類知識。生活在一群無知又愚蠢的人當中或許會讓人困擾不安，但生活在一群只是和自己不同的人當中則完全是另一回事。當你了解到，多數人多數時候並沒有要招惹你的意思，這世界將變得和善許多。

和異地人們的奇特行為邂逅還能帶來另一個好處，也是我們在上一章簡短提過的：這類邂逅能讓旅人在世界各地更加怡然自得。就其本質來說，差異會讓我們感覺不舒服。畢竟，心生警戒、多疑甚至對自己不習慣或不了解的事物懷有恐懼……這些都只是人性。可是當我們出外旅行，不時和奇特、出人意表的事物相遇，我們會越來越習以為常，並且發展出一種新的面對不同事物的態度，受威嚇感會降低，態度也更加坦然。（或者我們會覺得難以招架，但擊退了倉皇退縮的念頭）。我們越常面對不同事物，和我們不了解的人們、情境大膽接觸的經驗越多，我們在周遭環境中也就越自在。

我們的旅人過了非常忙碌的一天，充滿了體悟，或起碼是體悟的雛形，而她已經不是當天清晨醒來的那同一個人了。她已經邂逅了規模前所未見的不同事物，因此她對不同事物的反應自然變得溫和，也使得她對非我族類的接納變成遲早的事。

曾經到過斯凱島盆地（Basin on the Isle of Skye）的英國旅人羅伯‧麥克法蘭（Robert Macfarlane）指出，觀察在盆地的生活種種，「縱使短暫，會提醒你人類感知力的侷限性，以及你對世界的各種臆測的暫時性。」（Fleming, 281）

對於我們視為正常事物的侷限、短暫本質的新發現，可說直接打擊了種族優越感，以及我們對於自身觀點的正確性，和經驗的絕對真實性所抱持的堅定不移的信念。了解到被我們視為怪誕至極的行為在別的文化中只是稀鬆平常，而依然對自身經驗堅信不移，實在是不可能的事。我們必須接受我們的現實、我們的真相是相對的，不然就得相信我們文化以外的所有人都是不正常的。

這種旅行影響力的深刻意義是難以估計的，因為，畢竟種族優越感是滋養種族偏執心態的沃土，一切衝突的根源。任何能夠削弱種族優越感、消弭偏執的經驗，就算只對一個人，怎麼可能不為世界帶來正面好處？就算旅行沒有別的成果，光是這結果，已足以讓它被列入最深刻的人生追求清單了。

「就個人層面來說，」維克拉姆‧賽斯（Vikram Seth）寫道：「研究其他偉大文化是為了豐富自己的人生，深入了解自己的國家更能從容立足於世界，同時也間接充實個人善意的貯備，以便在數世代之後，藉此緩和國家力量的惡意使用。」（以粗體標示 177, 178）

這些不凡的改變並非一蹴可幾。旅人不會到了肯亞一覺醒來突然頓悟文化的意義，了解自己應該停止批判不要反應過度。可是這類改變的元素已經就位，而達成改變的過程也已經啟動。只要旅人每天起床，出門去和周遭的陌生世界相遇，也就是說，只要旅人繼續累積不同事物的經驗，有朝一日她將會用全新的觀點看待世界和她自己。

可是真實旅人的任務尚未完成。透過觀察當地人的行為，旅人明白他們必定有不同想法，他們必定有不同的心態，但這並不表示她知道他們是怎麼想的，或者了解他們的心態。光靠觀察只能讓旅人了解當地人肯定不一樣，但如果想了解究竟是怎麼個不一樣法，進而因為這份理解而得到改變，旅人必須和當地人接觸。「對雨林是如此，」查爾斯‧金斯利寫道：「對原住民的心理也一

樣。除非你和原住民住在一起，否則你永遠沒辦法了解他們。一旦你這麼做，便能逐漸窺見他們的心靈森林的真實狀態。」（xvii）

旅行的
意義

他們和我在不同的學校學習生命，
並且獲致不同的結論。

廉・薩默塞特・毛姆
《懷疑論的小說家》

新世界

我始終相信一件事，那就是人無法在國外學到任何東西，除非他……設法和當地居民真正地接觸。——喬治·歐威爾《書信人生》（George Orwell, *A Life in Letters*）

這時候我們的旅人可以回家去，不和當地人進行任何有意義的接觸，而仍然趾高氣揚，確信他帶回了一個和出發時截然不同的自己。畢竟他已學會接受世上存在著各式各樣的正常與合理性，其中某些被他視為真理的其實只是觀點，而差異性不必然會構成威脅。他坦然接受外國人不時表現出的怪異、難以理解的行為，終究是完全正當的，儘管他無法解釋為什麼。旅人明白他並不真正了解當地人，但他知道自己辦得到。要是他決定待久一點，一個全新的世界正等著他。

這時觀察行為這件事已讓旅人轉變，有希望一窺當地人心中那個全然不同的世界觀，但截至目前旅人還未取得進入那個世界的管道。儘管當地人的行為確實能反映他們的想法，真正重要的還是思想本身。在本章中，旅人將邁出自我精進之旅的最後一步：他將逐漸了解一個異國人的心態——所有嚴肅旅行的聖杯。

尋找一種心態

> 每個國家都有自己的說話方式。重點是人們語言背後的東西。——芙瑞亞·史塔克 《旅程的回音》（The Journey's Echo）

但是我們如何能確定人們的行動背後潛藏著一種心態或世界觀？我們怎麼知道，當我們開始尋找人們為何會有某種行為的原因，就可以找到答案？多數行為不都是自發、機械性的？人行動之前真的會停下來思考？行為這東西不是我們從雙親、前輩那兒學習模仿來的？簡言之，何以見得行為方式異於我們的人們就一定有

不同的想法？

問得好。在許多情況下，行為是自發、衝動的；許多行為是機械性、無意識的；大部分行為是透過學習獲得的。而且不對，大體上，人並不會停下來思考自己正在做什麼。

但是以上種種都改變不了事實。即使人們確實是不假思索，機械性地行動，即使他們不是有意識地認知到自己為何會有某種行為。它絕不會是偶發的，而且永遠都有它的意義。

可是如果行為既非隨機，也非偶發，那麼它是從哪裡來的？為什麼我們多數時候都預料得到人們會有什麼行為，因而每天早上都能安心出門？行為最終是一連串深刻內化、不變的價值和信念的明顯結果。反之，這些價值決定了某個特定社會的對與錯、善與惡，通常被稱為正常的行為模式，因此規範了人們的行為方式，定義了該社會視為正常的各種共同的互動方式。

這些價值和信念是行為對任何特定文化中的人們具有「意義」的原因所在，而它們包含了我們稱為心態或世界觀的東西。

行動中的世界觀

關於心態和行為之間的關聯、行動中的心態的例子，我們可以回頭看一下第三章提過的，歐洲人和美國人用不同態度看待陌生人的故事。一般來說，歐洲人的心態是把隱私看得比交際重要，不去打擾別人的本能強過和人們接觸的本能（美國人的本能）。因此，當波蘭老婦人在窄巷內和素昧平生的美國女人擦身而過，而對方向她打招呼時，波蘭老婦人覺得這很魯莽。這並不表示歐洲人不重視和他人交際，而是這種交際必須在特定的情境下進行。對美國人來說，主要的差異就如我們稍後會提到的，在於美國人認為不適合和陌生人打招呼，或互動的情況可說少之又少。的確，幾乎沒有。

文化專家對於歐洲人面對陌生人時的敏感性或心態提出許多解釋。較普遍的一個指向歐陸的戰爭和疾病史，認為這造成許多歐洲人面對陌生人時往往本能地產生對應的警戒，甚至不信任。從早期一直到二十世紀，陌生人在歐洲始終意謂著危險，一個離開老家山谷或地區的人可能會帶來黑死病，不然就是一名盜匪，或亡命之徒（天曉得他犯了什麼罪），不然就是一個來搶劫、施暴、謀殺的敵軍士兵，或甚至是一個耗光糧草、流浪異鄉——你的家鄉的友軍成員。史都華・米勒（Stuart Miller）引述一項關於十一個歐洲國家橫跨兩千五百多年歷史的研究，這個研究發現「一個接一個世紀過去⋯⋯每五年就有一年爆發軍事衝突。戰爭乃常態。」(8)

在別的文章中，米勒指出：

唯有將自己投入一種歷史暴力的沉重感之中，我們才能稍稍了解歐洲的魂魄。我們必須想像一片相當於遼闊的南布朗克斯的大陸，反覆地遭到戰爭摧殘，不是十年、二十年，而是，以人類的時間經驗來說，從未間斷⋯⋯集體暴力的背景，結合其他像是大規模貧窮記憶之類的歷史力量，使得歐洲人表現出典型非美國式的封閉與防衛性。(17)

也難怪在一個外人代表凶險、危機的世界中，向外發展的習慣無法盛行。

另一個對於歐洲人看似封閉的表面的解釋是殘存的階級制度。在許多歐洲國家，一個人不太會經常或自在地和不同階級的人互動。而當不同階級間的互動發生時，當僕役在早晨問候莊園主人或者當打雜女僕到書房奉茶，他們也總是遵循某種幾乎規範了所有互動層面的歷史悠久的腳本，因而盡可能避免了任何禮儀上的差錯。僕役或許會看見穿著內衣的莊園主人（反過來的情況則絕無可能），但是他和他的主人既非朋友也絕非知己，而他們也不會這麼指望。

這種對階級、對自己身分地位的強烈敏感性，無可避免地演變成一種極力避免和自己階級外的人，無論比自己高或低交際的態度。這對雙方都是十足地彆扭。當財富和機會逐漸擴散，加上階級越來越難以辨識，許多人對陌生人的本能反應就變成了寧可謹慎點的好（也就是不接觸）。當然，一旦經人介紹認識，則又是另一回事了。人必須透過某一個雙方都認識的人引介，而這個介紹人自然也會被仰賴絕不會犯下勉強某個社會階級的人接受另一個階級的人的錯誤。

「我有好幾次在公共場所被美國人介紹。」波莉‧普拉特（Polly Platt）寫道：

那幾乎是一瞬間的事，〔前後〕大約只花五秒。〔但是〕在法國你恐怕等到太陽下山都不會發生。這不能叫失禮，而只是另一種 *à la française*（法式）禮儀奇跡。對〔法國人〕來說，在偶然邂逅的情況下介紹人們認識是很不得體的，因為其中一方或許根本不想和對方認識。（245）

除了歐洲人對隱私的看重，另一個他們不急著和別人接觸的原因是全然欠缺急迫性。歐洲人對自己的村莊或居地的認同比美國人高得多，大體上他們並不是一群活躍的人（儘管歐盟成立之後情況有了改變，尤其是年輕人）。人往往在同一座村莊出生、長大成人然後結婚、組織家庭，他的孩子們也一樣。遷移的誘惑勢必得要非常強大，肯定要強過對一份待遇更好的工作或甚至職業晉升的憧憬，才能戰勝留在原地的種種好處，例如維繫和家人、親戚間的關係，以及在故鄉生活所帶來的安全感。就如米勒寫到的：「一段在兩千年當中，無論社會和經濟活動都極度興盛的過往」使得一般歐洲人免於「讓自己或他人離鄉背井」。（154）

相較下，美國可說形成極為強烈的對比：將近八分之一人口，也就是四千多萬美國人，每年都會變更地址；有三成八的人住在自己出生州以外的地方；大約有一

半的美國各大都會人口每十年會變動一次。「許多〔歐洲〕訪客都對美國人可以輕易從一地遷移到另一地，」理查‧培爾斯寫道：

以及認為改變地址或開創新事業就能走大運的觀念之盛行印象深刻。對那些通常在同一棟房子裡上學、結婚、度過成年生活，一輩子做同一份工作，而且距離出生地都只有幾哩之遙的歐洲人來說，美國彷彿一個游牧人國度。（170）

如果你哪裡都不去，如果你打算在半徑二十哩範圍的土地上度過大半生，那麼你遲早會遇上幾乎所有人。有什麼必要急著把自己推銷給不認識的人？在適當時機你們自然會得體地經人介紹認識。

簡言之，對歐洲人來說，除非有特殊理由，否則不會和別人交際或接觸。如果欠缺理由，交際將是一件極為唐突甚至難堪的事。對美國人來說，光是與人親近就足以構成理由；光是兩個人同時處在同一個空間內，就足以讓他們產生互動。或者，也可以這麼說，美國人根本不需要理由。

在這方面法國人可說頗具代表性。「我們住得如此之近可說純屬偶然，」法國

作家雷蒙德・卡蘿（Raymonde Carroll）提到她公寓大樓的其他房客時說：

而這不是我們發展關係的充分理由，除非我們特意要這麼做。同樣地，在一條狹小寧靜的鄉下街道上，和住在隔壁或對街的鄰居點個頭、說聲哈囉（除非被特殊狀況打斷了行動），對我來說已經足夠。

在關係生疏的情況下，沉默是【常態】……所以在電梯內、街頭、巴士上，幾乎在任何地方，只要對方和我的日常生活幾乎沒有關聯，而且在當時環境下沒必要建立關係的話，大家都不會互相交談。（27）

就如這些解釋所顯示的，一旦弄清楚歐洲人打哪兒來，他們面對陌生人時的表現也就不足為怪了。而這份對於當地人各種行為的清晰明白，也正是旅人一旦和當地人接觸、開始深入了解他們的心態之後，可以預期將會發生的。

老實說，比起旅人和當地人接觸時通常能獲得的世界觀，不管這些當地人有多麼機敏或者具有文化自覺，上述的幾種解釋要來得詳盡、透徹得多，也更有啟發性。舉這些解釋為例只是為了說明我們所謂世界觀或心態的含義，藉此綜合性地提

出旅人探索當地人心理可能會有的結果。如果我們認為這例子只是回歸源頭去追蹤和不同事物的一次邂逅的過程。試想一下，若是在旅途中多次重覆這樣的過程，旅人將會學到多少東西。

和當地人接觸

我們所能見到的人類只有極小一部分：他們的身形、臉龐、聲音和語言，或許加上年齡和種族；在這之外，造就他們的所有一切猶如一片遼闊黑暗的大陸，而他們顯露的自我就只是一小塊突出的海岬。——芙瑞亞·史塔克《旅程的回音》

但是要探索當地人心理，說來容易做起來難，可不只是去到異國和外國人套交情這麼簡單。在這方面，它異於本書敘述的另外兩種方法：透過觀察異地（第二章）來學習，以及透過觀察活動中的當地人來學習（第三章）。

在這兩種情況下，學習有幾分是機械性的，主要是被動的，屬於旅行經驗的一部分。可是破解當地的世界觀可不是機械性的，它需要用心、持續不懈的努力。

換句話說，沒人能保證，光是和當地人親近就能帶來看透他們心態的結果。這完全取決於你如何處理這種親近狀態。當你出國時，另一個世界觀就在那裡等著你，可是你必須去拿。

那麼旅人到底該怎麼做才能進入當地人的腦袋？對於這點，我們必須進入關於如何旅行的討論，也就是下一章的主題。目前我們只能說，旅人必須盡可能經常和當地人談話，和他們接觸，安排有意識的、用心的策略，在條件允許的時候讓自己和他們相遇。

意思是到當地人常去的地方活動，而不是只有外國人和觀光客的地方。意思是搭當地人常搭的巴士、火車，到他們常去的商店和公共設施去。意思是放慢旅行速度，創造可以結識當地人的條件。最後，它的意思是想方設法和外國人展開對話。

「唯有這麼做，」查斯特菲爾德爵士（Lord Chesterfield）聲稱：「才能了解當地的風俗習慣，以及讓一個地方有別於其他地方的所有小特色。可是光靠冷漠、呆板的半小時造訪是得不到這份熟悉感的。不，你必須展現想要建立關係的意願、渴望

和急切。」（Massingham and Massingham, 4）

世界觀採樣者

一旦取得接觸，旅人和當地人應該談些什麼呢？從長遠來看，無所謂。無論和當地人進行什麼話題的交流，都必然能揭露若干形成他們世界觀的價值或信念，哪怕是間接的。即使如此，我們還是要提供幾個旅人可以牢記在心、我們或可稱之為世界觀積木的主題，亦即人類經驗的基本層面和類型。在這方面，不同文化發展出極為不同的觀點，最終又形成了極為不同的關於何謂正常、何謂不正常的概念。認知到這些將有助於旅人了解，和當地人談話時該注意聆聽什麼，或甚至該問些什麼。再者，知道這些概念也能讓讀者更容易理解本章的最後一個主題：邂逅一個新世界觀的結果。

層面	一種觀點	對立觀點
內外控傾向	**內在論：** · 一種積極行動者的心理狀態 · 生命中的際遇決定在你 · 你掌控自己的命運 · 沒有什麼是你非要承受而無法改變的 · 左右你的成就的唯一極限是內在的（你強加給自己的） · 沒有運氣這回事，運氣是你自己給的 · 人生操之在我	**外在論：** · 斯多葛主義，宿命論 · 有些事就是不如人意、無法改變而且非接受不可 · 無論你如何努力，有些事就是不可能達成 · 有些極限是真實、外在而且不是自己設下的 · 可能性有其侷限性 · 運氣或好運決定了某些計畫的成果 · 人生有部分由不得你
身分認同觀念	**個人主義：** · 對個人成就和自我實現的強調 · 自我依賴和獨立性受到高度重視 · 能夠「獨立自主」非常重要 · 自尊對於你在人生中的成就、你一生的「所作所為」具有一定程度的功能 · 競爭比合作更為普遍 · 人們比較勤於工作 · 「好人難出頭」	**集體主義：** · 人依賴並且養成別人的善意和容忍 · 群體的成功能擔保個人的幸福安康 · 個人成就就往往為了群體的和諧團結的更高利益而被犧牲 · 人們是人際關係導向的，因為良好的關係能確保卓越的成果 · 重點不在你能「達標」，而在你達標的過程

公平正義觀念	極限的概念

公平正義觀念

普遍主義：

- 人活在一個黑白分明的道德／倫理宇宙
- 對的永遠是對的，無論客觀條件如何，而錯的永遠是錯的
- 公平是同等對待每個人
- 你受到什麼樣的對待並非取決於你是誰或者你認識誰
- 沒人可以凌駕於法律之上
- 每個人機會均等或至少應該如此
- 人不期待並且不接受優惠待遇
- 人可被信任，除非證據不利於他
- 生命也許不是本質上公平的，但我們可以讓它變得公平

特殊主義：

- 人活在一個內團體／外團體的宇宙
- 你如何對待別人，在任何情況下是對或錯，取決於他們是屬於你的內團體（家庭、大家族、一小群朋友）亦即你對之負有廣泛、相互義務和責任的一群人；或者他們是屬於外團體（任何人），亦即你對之不負有義務而他們對你亦然的一群人
- 所謂公平就是善待你的內團體，不過慮外團體的事
- 法律規章遇上內團體就得轉彎
- 外團體就是不能被信賴
- 人生是不公平的

極限的概念

機會無限：

- 資源是無限的，因此機會和可能性亦然
- 人只要願意努力，就能如願地獲得他想要的或者獲致成功
- 唯一真正的極限是內在、自給的
- 人的成功不必以犧牲他人為代價
- 無論你擁有多少或成就了多少，你都可以擁有／成就更多
- 「失敗」是因為努力（或動力）不足，而非缺少機會
- 每個人都可以是贏家
- 你永遠有第二次機會

機會有限：

- 「餅」就那麼大，而它的限制是不變的
- 你能擁有或成就多少，乃繫於有窮盡、有限的可能性、機會和限制
- 並非人人都能像別人一樣成功或擁有那麼多
- 一個人的成功必然是以犧牲別人為代價換來的
- 不是每個人都能成為贏家
- 有些人無論多努力，就是會失敗
- 人必須緊抓到手的任何機會，無論多麼微小
- 你不會有第二次機會

CHAPTER 4
新世界

高容忍：

・風險是生命的事實，幾乎任何情況都難以避免

・我們不可能將大部分決定／行動的風險因素排除

・除非親身嘗試，你什麼也不會懂

・萬事起頭難（以後總是可以彌補的）

・有些錯誤是免不了的，人可以從錯誤中學習

・總是可以找到更好的做事方法

・不必死守傳統

・「固有的做事方法」永遠有改進空間

・新事物未必會帶來威脅

・失敗和挫折都只是一時的

低容忍：

・冒險和失敗具有嚴重的負面後果

・只要作足準備，你就不需要面對風險

・只要充分分析、收集足夠資訊，大部分風險（及它們帶來的後果）都是可以避免的

・冒險不適合沒耐性的人或懶人

・只要謹慎規劃，多數風險都可以避免

・只要一開始把事情做對，就不需要加以「彌補」

・不該輕易捨棄傳統

・「固有的做事方法」自有它的道理

・新事物是未經驗證的，我們應該帶著適度的懷疑面對它

・失敗和挫折帶來的後果很不容易克服

旅行的意義

時間觀念

有限：

・時間很有限，而且永遠不夠用

・人們對時間高度敏感，而且總是盡量加以有效地運用

・遲到是在浪費別人的時間，因此只要晚幾分鐘就算算遲到

・截止期限和時程表（用來嚴格控制時間）是神聖不容更改的

・所謂長期的意思是一、兩年

・時間應該分配給那些有資格占用你時間的人（在上述的普遍主義社會中，幾乎就是所有人）

・有時人可能「沒時間」給他們的朋友（而朋友們也會諒解）

・人往往是單線道，相信較有效率的方式是一次做一件事，一次服務一個人（因此得排隊），先完成一件工作再開始做另一件

・對時間的要求有時優先於人的需求

無限：

・時間是固定、有限的，但感覺上並非如此，因為這是特殊主義文化（見上述）的範圍，你的時間只屬於一個壁壘分明的個體宇宙，也就是你的內團體

・你永遠「有時間」給這些人，而總是沒有時間給外團體成員（反之他們可能也沒有時間給你）

・如果你「遲到」，大家都能諒解，因為那必定是因為你和其他重要的內團體成員在一起（換言之，「遲到」不必然表示你給別人的時間會因此減少）

・為了朋友「截止期限」永遠可以調整

・所謂長期是指二十年或更久

・人往往是多線道，可以同時輕鬆應付好幾件工作、服務好幾個人（因此不須排隊）

・人們（內團體）的需求永遠優先於對時間的要求

人性的觀點	溝通風格
良善： ・人性本善，除非有不利證據，否則都該受到信任 ・人通常都該被信賴會是公正的，而且會照規矩行事 ・大體上人不會想要占別人便宜 ・一般來說你可以相信別人會說話算話 ・人應該享有無罪推定的權利 ・老是覺得事情有「詐」或者懷疑所有完美得不太真實的事，也太憤世嫉俗了	**直接：** ・說話坦白、明確、心口如一，有什麼說什麼，很受到重視 ・人們習於接受字面上的意思，不去猜測弦外之音 ・溝通的最大目的就是說出你的想法 ・說「真話」比說別人想聽的話更重要 ・顧面子不如誠實來得重要 ・言語是為了傳遞心意 ・意在言外、語多保留是不可取的 ・你在公開場合（例如在會議上）說的話應該非常接近你在私下、一對一會面所說的 ・「是」的意思就是「是」
懷疑： ・人性無善亦無惡，但也不能無條件相信別人 ・人不一定總是可以被信賴會是公正的，或者會照規矩行事 ・只要有機會別人就會占你便宜，因此你必須保護自己 ・建議抱持懷疑態度 ・相信人會說話算話是過於天真了 ・完美得不太真實的事通常不是真的	**間接：** ・說話委婉含蓄、意在言外、語帶保留很受到重視 ・人總是盡可能說一些他們認為為自己或別人保留顏面，以及／或者他們認為別人（尤其是年長、資深者）喜歡聽的話 ・真正的意思總是藏在沒說出來的話中（因此你得體會言外之意） ・溝通的最大目的是為了維繫、強化人際關係 ・既然「真話」會傷人，那麼較不直率／較暖昧的話也就受到欣賞並且／或被期待 ・人們盡可能避免公開（例如開會當中）爭論，而且可能人前一種說法，人後又是另一種說法 ・「是」的意思不一定是「是」

旅行的意義

這些是世界觀的某些層面，行為的起點或開端。運用本圖表，我們可以考慮兩個關於世界觀如何影響行為的例子。看一下溝通風格的層面，我們發現間接文化的人們高度重視顧全顏面，因此，當這個文化中有人犯錯，正常的行為可能是藉由說「那真是你要的？」之類的話，巧妙地指出來。即使如此，這種指正行為通常會私下一對一進行，而不會當著其他人的面，例如在會議中。可是一個來自重視說話坦白，而不特別看重保全面子的較直接文化的人，會藉由說「我覺得這是不對的」或甚至「這是不對的」之類的話，來指出錯誤。甚至在許多情況下，當著其他人的面提出指正都是恰當的。

或者假設是一個來自把群體和諧看得比個人實現更重要的，有時稱為集體主義文化（身分觀念的層面）的人。在這樣的文化中，做父母的可能會讚揚一個被哥哥偷走玩具時保持沉默的小女孩（儘管之後他們極可能還是會訓誡男孩）。在一個重視自我依賴的較個人主義的文化中，做父母的會這樣勸告女孩：「別讓哥哥這樣霸凌妳，妳必須學會捍衛自己。」世界觀和特定行為的關聯顯而易見。

當然，還有許多其他層面的世界觀，其他類別的人類經驗和不同的評論，往往有著描述同一層面的不同方式，可是以上兩個例子已夠滿足本文的目的，也就是說

明，當旅人追溯當地人行為的根源時會獲得什麼結果。旅人（或讀者）應該不難了解一個內在論者、個人主義者、普遍主義者、缺少時間者、講話坦白者、勇於冒險者，和一個外在論者、集體主義者以及時間充裕、盡量不擔風險的人，必然活在極為不同的世界。而窺見不同的世界正是嚴肅旅人的最大獎賞。

聖杯

如果你從小相信你的國家或者你所住的城鎮、村莊包含了世上所有優點，無論是在道德卓越性、心智發展或機械技術方面，你得準備好早日拔除這信念……對一個觀察敏銳、思慮縝密的個人來說，旅行的一個恆久的功效就是教導他對於別人的意見、信念或做事方式的尊重，讓他明瞭，有別於他自身文化的其他文化是值得尊敬的。——湯瑪斯·W·諾克斯《如何旅行》（Thomas W. Knox, *How to Travel*）

旅行的
意義

截至目前，本章描述了行為和世界觀之間的關聯，詳細說明了人的思想會如何影響他們的言行，並且提供了一個簡短的世界觀範本。本章最後一項任務是描述一個成功深入了外國人心態、圓滿回答了我們所提的問題的旅人所獲得的各種效益。

而這個問題正是啟發本書的寫作、構成這些內容的一個問題：人如何透過旅行開拓心靈、充實人格？

但首先我們要回顧一下旅人最後出現的場合，以及他正在做什麼。他正在一個新國度到處活動、觀察，不時被當地人的行為驚嚇，而且逐漸了解到他們是隨著另一種曲調起舞的。不只如此，他也接受了那些聲音在當地人耳中是如假包換的樂音，儘管在他耳裡那些都是不和諧音。簡言之，面對一整群人有著同樣怪異行為的事實，旅人不得不作出結論，事實上他並非來到一個瘋狂國度，而是他周遭看似瘋狂的一切其實是當地版本的正常。當然，他從來不知道正常還有各種版本，在這之前只有正常和異常，而此一發現讓他的生命有了改變。

深入外國人心態所帶來的重大改變之一是，他了解到大部分人在多數時候的行為都是合乎邏輯的。或許你不贊同他們的邏輯，不欣賞它所引發的所有行為，可是你一旦了解人們言行背後的原因，你一旦了解他們的行為背後是有原因的。你會開

始接受那是有道理的。同時你也了解到別的事情，也許不是當下，或許也不是有意識的：遲早你會領悟，既然你都能夠逐漸深入外國人的世界觀，逐漸在原本只有驚愕、困惑的地方發現邏輯性，那麼這必然意謂著，去了解和你全然不同的人實際上是辦得到的事。毫無疑問，世上永遠會有你不了解的人，只要世上還有你不曾遇過的文化和世界觀，但是你知道世上再也不會有你無法了解的人。

而這份理解會使得這個世界大為改觀。為什麼？因為對自己不了解的事物，尤其是對我們不了解的人充滿疑惑、恐懼本是人的天性。不用說，不是所有人都喜歡在一個充滿恐懼、躁動不安的國家到處跑，因為那會遇見太多外國人。可是誰會懷疑，當置身在與我們相似的人們，我們本能地了解以及我們本能地知道對方會了解我們的人們當中時，我們所有人都會覺得無比自在？或許沒人能擔保世上有絕對安全的地方，但是我們所能找到的最安全的地方，肯定就是置身在我們了解的人們當中了。

當我們旅行，和我們不了解的人邂逅，接著我們和這些人接觸，開始探測他們的心態。從他們的觀點看世界的經驗是極大的解放。和你此刻一樣知道人有可能去了解怪異難解的事物，因為你剛辦到了，意謂著你再也不需要害怕你不了解的東

西。當你不再害怕差異，你便可以自在地生活在和你截然不同的人們當中。

可是，附帶一提，這並不表示你必須贊成或開始同意世上所有的怪異世界觀。有這等好事，去哪兒報名？而且，這當然也不表示，一旦你了解外國人來自哪裡，你就得接受伴隨他們的世界觀的所有行為。理解不必然意謂著接納。經驗豐富的旅人阿道斯·赫胥黎，即使他極力擁護旅行具有的改變人生的潛能，帶著些許的反向仇外心理警告我們，不要恣意擁抱所有的外國事物。

「信服於人類差異性的實地經驗，」他說：

旅人將不會執意死守自己傳承的民族標準，認為那是唯一真實、正常的。他會把各種標準拿來比較，他會尋求其中的共同點，他會觀察每一種標準當中的反常方式，他會創造一種盡可能不失真的、屬於自己的標準……一種他所能想到的盡可能恆久、盡可能不會隨情況而變動、盡可能絕對的價值標準。了解到差異性，他會加以容忍，**但不是毫無限度。**他會區分那些無害的反常行為，以及可能會否定或否決根本價值的部分。對前者他會容忍，對後者則絕無妥協的可能。（1985，208：**以粗體標示**）

當然，在了解之前，我們必須盡量不妄加評斷。但是一旦了解，我們絕不能迴避評斷，否則就是否定自己的人性。關於「異國文化」的某些面向，小說家希拉蕊·曼特爾（Hilary Mantel）曾經說：「你絕不能一味地尊重它。有時你必須保留幾分討厭它的餘地。」了解未必是諒解。

深入外國人心態的另一種效應是，它會給旅人一種新的視角，另一種可以藉以觀察並且試著理解世界和他自己的有利觀點。一個內在論者用一種角度看世界，一個外在論者用另一種角度；一個接觸過兩種視角的人有兩種方式可以理解他的經驗，有兩種用以分析、了解人類行為的體系。簡言之，從一種視角、一組生活經驗所無法了解的，有時可以從另一種視角加以了解，或了解得更為透徹。「重點是」，丹·基蘭（Dan Kieran）寫道：「要認知到另一種『知』的方式確實存在。考慮到大腦理解世界的方式，不同的文化和知的方式……無疑是我們旅行時最終要去探索的。」（186）

不僅如此，凡事擁有多重視角有助於比較，比較有助於評估，而評估有助於抉擇。當旅人了解多種世界觀，多種不一樣的思考方式以及隨之產生的行為方式，他或許會發現他對異國世界觀的某些面向相當欣賞，或者有種自然的契合感，以至於

他在國外發現的某些價值觀、行為或態度，比起他在本國文化中學到的這些，讓他感覺更加自在。而且他或許會希望將這些另類選擇的一部分融入他自己的人格和日後的生活型態當中。諾曼‧道格拉斯（Norman Douglas）把這種現象比喻成「紙花……以前我們在鄉村餐桌上的洗指碗裡放的那種。它們看起來像縮皺的硬紙板碎片，可是在水中它們逐漸變大，舒展為意想不到的五顏六色的花朵圖案。這正是我的感覺……逐漸擴展並且綻露出別的色彩……新的影響正在我身上發生。就好像我需要一整套全新的行為標準。」（186）

和不同的心態接觸也能讓旅人面對他自己的心態和思考方式，持續本書中一再提到的內在旅程。當我們試著弄清楚當地人的想法，我們自己的想法也變得更加清晰。這是旅行這件事的最大諷刺之一：我們越是面對不同事物，我們接觸的不同事物越廣也越多，所引發的和家鄉的比較也就越多；而我們越是把外國拿來和家鄉比較，家鄉的種種也變得越加清晰突出；而我們越是能看清楚自己生長的地方，我們就越能了解自己是誰。我們出國去和異地居民邂逅，最終是和自己相遇。

我常想起住在摩洛哥那段日子，當時我是和平工作團志工，在一所中學教英語。當地的習慣是每當教師走進教室，全體學生就要起立。身為一個相信人人平

等、沒有誰比誰優越的篤信平等主義的美國人，我覺得這種服從的表現相當令人不舒服，因此告訴學生，當我進教室時不要站起來。可想而知我連著好幾週遇上嚴重的紀律問題。第一年我對這問題束手無策，可是第二年開始時，面對一班新學生，我讓他們全站著。

這個經驗暴露了一個我從未察覺的問題：美國人每當遇上會凸顯階級地位問題的行為時是如何本能地作出反應，我們對於任何違反平等的蛛絲馬跡是如何地敏感。在一個由一群深受封建體制的不平等之苦而且決心遠離它的人們所創建的國家裡頭，這些情緒再自然不過了。然而一直到我在薩菲市哈桑二世中學，第一次發現全班學生在我面前起立的那個早晨，我才了解自己的這一面。

這讓我想到：為什麼我的學生要起立？他們是否莫名地認為我比他們優越？倘若如此，因為看來似乎是如此，這行為是否真的像我所想的那麼討厭？難道我不是比較優越？如果我沒有比較優越，起碼在了解、教導英語這方面是比較優越的，那麼我為什麼會站在講台上？難道他們不是在對我的卓越知識和教學養成表達敬意？意謂著我難道這種起立動作不正意謂著我負有極大義務要盡我所能當一名好教師？意謂著我有責任要竭盡一切努力，才能夠不負這份尊敬？在那之後，我對平等主義的看法再

也不一樣了。

和自己相遇的可能性無疑地部分取決於所有偉大旅人的那個最熱切的希望：到一個和家鄉盡可能不同的地方去。我們去的地方越是不同，我們對於自己是誰的理解也就越深刻。「每次我去到一個從未見過的地方，」保羅・鮑爾斯寫道：「我總希望它和我到過的地方盡可能地不同。」（1984, vii）

菲利普・葛雷茲布魯克在《卡爾斯之旅》一書中提到：「無論何時，到土耳其的訪客總希望能極盡強烈地感受到這裡的異地感……我離家是為了體驗外國的光怪陸離，為了感受它那獨特的異國性格的全面衝擊，並且和它達成和諧。」（183，以粗體標示）

有些讀者或許會奇怪，為什麼在本書中「內在旅程」受到這麼多的關注。為何「自知」（self-knowledge）被當作這麼個偉大的恩典來展示？對某些人來說，它或許不是。當他們更加看清楚自己是誰，他們或許對自己的觀察相當滿意，在這情況下，增進的自知並沒有為他們帶來多少益處。可是對另一些人來說，當他們更加看清楚自己是誰，他們或許會希望變成另一個人，一個更好的人。他們不見得會喜歡自己看見的一切，例如他們的某些態度，他們的習慣性行為，他們的偏差和成見，

而且或許會希望他們的自我能有些許改變。多虧了旅行，使得旅人和他的文化清晰地顯露出來。如今人已經擁有這份自覺，也就是一切個人成長的起點。

摩里茲‧湯姆森在他寫到他的巴西之旅的《最哀傷的愉悅》（Moritz Thomsen, *The Saddest Pleasure*）一書中描述類似的自我揭露。「才剛開始呢，」他寫道…「這趟旅程已經改變了我，我性格中的某些面向被放大到了令人驚恐的地步……我察覺到對於我的不耐、憎惡、憤怒和冷嘲熱諷的極大包容力。」（46）

赫胥黎在許多旅行作品中不斷回到和新世界觀邂逅，以及它們帶給旅人變革性影響的這個主題。

　　旅程終於結束，我又回到了起點，由於大量經歷而變得富有，由於許多信念被推翻、許多定見被消滅而變得貧乏。因為信念和定見往往伴隨著無知而來。那些喜歡感覺自己永遠是對的，那些為自己的見解附加極大重要性的人，都應該待在家裡。當一個人旅行時，信念就像眼鏡一樣容易弄丟，但是和眼鏡不同的是，它們很難再找回來。（1985, 206）

被推翻的信念和被消滅的定見是真實旅行的遺失物，而它們又是如此神奇，因為隨之而來的，在它們所留下的無可避免的空虛之中，旅人變得對各種新經驗和新視角異常地敏感，因而充實了自己的人格。阿爾貝‧卡謬（Albert Camus）觀察到我們在類似的時刻是多麼「狂熱同時又鬆懈，以致最細微的感動都能讓我們一路震顫直達靈魂深處。」（32）

在《戈壁沙漠》一書中，密德蕾‧凱伯（The Gobi Desert, Mildred Cable）用了另一種意象，但她同樣描述了當人的某種根深柢固的信念突然被一種新經驗顛覆時的感覺。想像著位在戈壁沙漠中的一個偏遠孤立的城鎮的居民，有機會目睹一個新現象時會有什麼感受，她描述：

那群 Chilkin 的居民是如此深信他們的思想是唯一的真理，他們的心靈被偏見徹底隔絕，猶如他們的城寨被石牆圍堵。打開一條縫隙，讓一種新思維得以進入心靈這種事，比起保衛他們抵擋敵軍的石造城垛突然崩裂塌陷，更加令他們驚恐。（29,30）

他們或許驚恐不安，甚至令我們焦躁，可是被摧毀的信念和被拋棄的定見都是可貴的，因為它們斬釘截鐵地向我們證明，我們可以改變。而既然我們可以改變，我們就能成長。

而能夠成長的人，正是人類的最大希望。

我們被各種該去哪裡旅行的建議淹沒，
卻極少聽見關於我們
為何或怎麼該去的說法。

—— ∎∎∎∎∎∎ ——

阿蘭・德・波東《旅行的藝術》

該如何旅行

我們以一個相當大膽的宣言：「旅行為自我精進和個人成長提供了難以匹敵的機會」，作為本書的開端。接著我們用四個篇章闡述這個聲明，希望喜歡本書所提到的各種旅行議題的讀者能得到啟發然後動身上路。倘若你是這類讀者，也許你會樂於聽見一些關於如何充分利用旅程來學習的建議。

旅行的生命課題

但首先我們得在這兒暫停一下，以便把散落在前幾章的各種關於旅行的結論加以整合。我們在這些篇章中的目的是回答我們在引言中提出的問題：旅行如何改變

旅人？以下是我們得到的結論。

1 你領悟到地方、實體環境對人們思想言行的衝擊，於是開始了解到你自己的家鄉形塑了你。

2 你接受有各式各樣的「正常」存在，不同事物不必然會帶來威脅。

3 你體會到誤會別人實在太容易了，在了解前就妄加評斷，尤其對行為的評斷，是多麼愚蠢的事。

4 你明白了解那些看似全然陌生的事物是可能的。只是不同罷了，根本不需要恐懼。

5 透過學習其他文化和世界觀，你看待本國文化和你自己的方式也不一樣了。

6 你的種族優越感遭到摧毀性的攻擊而且逐漸崩解；你獲得成長的力量。

無疑，豐富到讓人驚喜，但事實是，如果方法得當，旅行確實可以實現這些奢侈的承諾。當然，你必須讓所有感官保持警覺，用心地觀察。但即使如此，這些驚人的成果並不會一下子全部發生。這些成就的種子肯定在旅程途中就埋下了，那是和不同事物邂逅的一部分，但是它們成熟的速度各有不同。你還在國外就會有上述清單中的某些體悟，有些必須等到回家後才會發生，還有一些則需要多次旅行（和

其他經驗）才會趨於成熟圓滿。有些種子最多只能發展成模糊的直覺，然而其他種子將會成長為有意識的獨到見解。另外還有一些變數，可以決定你被一趟旅程改變的方式和深刻程度。可是有一件事是肯定的：不管泥土和水有多重要，沒有種子，就不會長出草木。

「旅行是一種不斷演化的經驗，」丹・基蘭寫道：「它被收藏在你的記憶中，當你需要一點回憶，或者重溫一下藏在裡頭的什麼，它就會浮上你的意識心。」

（165）

關於語言

「很有意思，法國人叫它 *couteau*，德國人叫它 *messer*，可是我們叫它刀子，畢竟它事實上就是這東西。」——理查・詹金斯《維多利亞時代英國人和古希臘》（Richard Jenkyns, *The Victorians and Ancient Greece*）

在提出建議之前，我們先來聊一點題外話。有些讀者或許會好奇，我們是否假定他們旅行時懂得當地語言。放心，我們沒有。儘管全球各地有許多人，許多旅人和當地人說英語（或者多少會說一點），我們了解多數旅人不會說他們前往的國家的主語言，同樣地，多數當地人也不會說旅人的母語。那些同意本書推論的讀者，尤其是關於去發掘外國世界觀的部分，因而熱中於遵循本書所提供的指引的，我們可以體諒這類讀者懷疑地想，如果我們無法和當地人溝通，那麼所有這些建議又有什麼用處？

首先，要體驗一個地方，一個陌生國度的景致、聲音、氣味（第二章），你並不需要懂得當地語言。同樣地，要觀察人們的行為（第三章），你也不需要語言。問題出在第四章，該章的主旨是和當地人接觸交談，了解他們的價值觀和信念、他們的想法以及他們為何會有某些行為。這需要深入底層去探究，遠遠超越浮面可觀察得到的部分；這需要交談、聆聽，而這兩種動作幾乎都得完全仰賴對當地語言的了解。

不懂當地語言而進行這類交流是可能的，可是這樣的對話和隨之建立的人際關係，必然得侷限於那些懂英語，通常是以英語為第二語言的當地人。在大部分國

家，這些操英語的人往往屬於總人口中的一個或多個子集團，通常是受過良好教育，以及工作時頻繁與外國人接觸的人。儘管你能交談的當地人的類型因此有了侷限，我們沒有理由假定這兩群人的成員無法成為有見地的談話對象。的確，受過良好教育的情報線民很可能是有旅行經驗的，尤其很可能是敏銳的文化觀察者。「在國外，最後和你交談的通常是操英語的人，」湯瑪斯‧史威克（Thomas Swick）曾經寫道，

那是在多數國家讓他們和一般人區分開來的一種能力。這不是負面的，這是一群在社會上特別突出的市民，往往是充滿創意、藝術家的類型，也是最有見識〔並且〕能夠教你最多東西的人。(59)

就算不懂當地語言限制了你能夠互動的外國人類型，也絕不會有損交流的品質。

該怎麼旅行

現在我們要提供若干關於該如何旅行的忠告：一些關於該如何進行你的旅程，以便讓你獲得最多的個人成長和自我精進機會的建議。細心的讀者想必已見過以下的許多種提議，那是在關於旅行如何改變個人的分析中出現過的。不過，儘管這裡提供的許多忠告可能可以從之前的討論推測出來，我們將會闡述得更加明確。

1 單獨旅行

最高明的旅人總是單獨旅行。他們或許會雇用嚮導、行李搬運員或騎駱駝的人，他們可能會加入馬車隊或其他當地人團隊，不管是為了安全、省錢或者一路上有人作伴。但是他們不會帶國內的友伴同行，認為這樣的同伴會擋在他們和他們所經過的土地之間，減低它所帶來的衝擊，而且事實就是如此，他們降低了他們的天線敏感度。——約翰·朱里亞斯·諾維奇《旅行之愛》

除了旅行對觀光的大辯論之外，在所有旅行文學之中，很少有議題像旅行同伴這件事引起那麼多討論。這不是沒有道理的，這是旅人要作的最重要決定之一。但儘管這議題確實可能引發不少討論，卻幾乎不曾引起爭論，因為很顯然只存在一個陣營：主張單獨旅行的陣營。早在一六二五年，法蘭西斯・培根（Francis Bacon）便了解到這點：「他應當讓自己斷絕同鄉的陪伴，」他勸旅人說：「然後在他旅行所到的國度，有當地好友作伴的地方節制地吃喝。」（Norwich, 11）之後沒有一個可信的旅行作者有過不同的主張。

為何堅持獨行？首先，同伴會大大限制你的自由。你必須留意對方的需求、興趣，她的毅力，她的熱心和她的憂慮。那是她的旅程，也是你的旅程，你們一起做的任何事都必須互相商量：在哪裡住宿，在哪裡吃飯，每天幾點出發、幾點休息，要去哪裡（早晨、午餐後、晚上），要在一個地方待多久，要如何從一地到另一地，對任何旅程來說都是具有深刻影響的抉擇，但是對嚴肅旅人尤其如此。

而即使是最從容、隨和的同伴都可能讓人分心。她的觀察打斷你的思維，她的情緒影響你的情緒，她對異國地方的反應影響你對它的看法，她對人們的意見可能影響你的意見，即使在你非常努力地接收周遭景物的時候，你都得注意她的談

話。旅行同伴「可能會誤導你，」保羅・索魯寫道：「他們用他們不著邊際的印象排擠你的印象。如果他們很好相處，他們會遮蔽你的視野；而要是他們很無趣，他們會用一些閒言碎語破壞沉默，說些『啊，你看，下雨了！』或者『這裡有好多樹喔！』之類的話，打破你的專注。」（2011, 5）

阿蘭・德・波東描述了和友伴一起旅行是多麼微妙地充滿顧忌。「看來獨自旅行是一種優勢。」他寫道：

我們和誰在一起決定性地形塑了我們對世界的回應，我們總是壓下自己的好奇心來迎合別人的期待。他們可能對於我們是什麼樣的人抱有特定的想像，因此會巧妙地防止我們的某些面向浮現。被一個同伴緊密觀察會抑制我們觀察別人，我們會變得忙著調整自己來回應同伴的問題和意見，我們必須讓自己正常些，以致不利於我們發揮好奇心。（252）

然而對於分心和自我壓抑的顧慮都還不算是單獨旅行的最重要理由。和友伴一起旅行的最主要問題在於，他們可以輕易將旅人隔離，擋在旅人和當地人之間，因

而剝奪了旅人享有旅行經驗的精髓。這可能有兩種情況：同伴可能會阻礙到試圖和當地人接觸的旅人，而同伴也可能變成反過來有意和旅人接觸的當地人的障礙。

在本質上，友伴關係就是會減輕旅人獨行時可能會有的、想要和其他人接觸的動力。如果你有同伴，你已經與人有了聯繫，儘管不是和當地人。「獨行旅人的脆弱，」艾瑞克・里德寫道：「和它帶來的恐懼讓旅人變得易感、急切，時時留意著各種交際的可能性。」

而當你真的迫切地想要跨出去，和當地人接觸，和他們交談，這時如果身邊有同伴，總是比較困難。你的每次早餐、午餐或晚餐幾乎都有人陪伴；無論搭巴士、火車、地鐵，參加音樂會、球賽或足球賽，總是有人坐在你身邊；無論到博物館或市集也都有個同伴。你身邊總是有人，這人要不就是鼓勵你勇敢踏出去、識相地迴避或者熱烈歡迎第三者加入談話，不然這人就是你必須躲開或越過去，以便和當地人交談的。無論是哪種情況，都很彆扭。

丹・基蘭在《純旅行快樂宣言》（*The Idle Traveller*）一書中敘述了一則他和幾個朋友一起到華沙去參加婚禮的故事。基蘭不喜歡飛行，因此他一個人從倫敦搭火車，他的朋友則結夥搭飛機到波蘭。後來他在華沙的飯店酒吧和他們會合，發現他

們似乎不曾因為這趟旅程而有絲毫改變，仍然聊著「我們在國內常聊的那些事。他們的生活幾乎沒有中斷。」

婚禮過後，基蘭那群朋友開車送他到車站，讓他搭火車返國，對他的交通工具選擇感到「困惑」。火車啟程一小時後，基蘭和同車廂的俄羅斯軍人成了朋友，原來這人是軍隊的逃兵。聽著軍人的精采故事，基蘭想像他的朋友們「正在三萬五千呎的高空看重播的美國電視節目。我知道我再也不會用那種方式旅行。」（34, 35）

同伴也會讓當地人怯於和旅人接觸。任何一個有意和你攀談、在你的桌位坐下或者在巴士上坐在你旁邊的人，要不沒辦法（位子已被占用了），不然就得打斷你們的談話。站在當地人的立場想一想。咖啡館的一個桌位上，兩個外國人啜著飲料，忙著熱絡交談。在另一個桌位，一個孤單的外國人坐著喝咖啡，環顧著周遭，或許還跟你四目交接。你會想要靠近哪一個桌位？

和同伴一起旅行無可避免意謂著身邊跟著你本國文化的一部分，這也使得體驗異國之地變得格外困難。「畢竟，光是我們結伴同行的這個事實，」艾拉·瑪雅爾提到她的同伴時寫道：

便意謂著歐洲的一小部分無可避免伴隨著我們。這把我們隔絕了。我不再是離家幾千哩，我不是淹沒於或者融入亞洲之中。結伴旅行時，人沒辦法那麼快速學習語言，當地人無法接納你，你也無法深入了解周遭的生活百態。（46）

上述種種絕對不是要建議你，如果你無法一個人旅行，那就別去了。雖說單人旅行在許多方面十分理想，它並非總是可行或符合實際的。

夫妻會想要一起旅行，這是一定的，在許多情況下家人也一樣。儘管他們無法擁有獨行旅人的各種體驗，但他們會擁有許多自己的經歷，而且還能擁有許多獨行旅人無法擁有的體驗。而所有旅人，包括獨行者、夫妻、家人，全都適用本章列出的十項建議。

此外，選對了旅行同伴實際上可以增加體驗，即使對嚴肅旅人也一樣。舉個例，如果你很害羞，覺得和陌生人打交道很彆扭，那麼一個饒舌、開朗的同伴將是一大助益。

一個懂得當地語言的同伴可以讓旅行經驗整個改觀。一個富於冒險心的同伴可以帶來一個膽怯的旅人絕無可能擁有的經驗。一個擁有專門知識，歷史、考古、藝

術、區域動植物群的同伴可以為你的旅程加入一種全新的因素。

結伴旅行會造成若干風險，而且肯定會讓經驗徹底改觀，但它不必然會減損它。無論如何，嚴肅旅人應該謹慎考量和同伴一起旅行的優缺點，然後作出最合理、自覺的選擇。

在娥蘇拉‧勒瑰恩的偉大科幻小說《黑暗的左手》（Ursula Le Guin, *The Left Hand of Darkness*）中，她創造的角色之一，一個外星住民，問一個來自地球的使者：「為何你獨自前來？」使者回答：

「我以為我獨自前來是為了你的緣故，」

如此形單影隻，如此脆弱，單憑我自身構不成威脅，不會打破平衡，不是入侵者而只是一個信差小子。獨自一人，我改變不了你們的世界，卻可以被它改變。獨自一人，我不只說話，也得要聆聽。獨自一人，我最終建立的關係，倘若我辦得到，將是非個人、非政治性的：那是個別的。不是我們和他們……而是我和你。（259）

2 斷絕聯繫，離開通訊網絡

斷絕聯繫，離開通訊網絡和家人聯絡讓旅行多了安心，少了刺激。——湯瑪斯·史威克《旅行的喜悅》(The Joys of Travel)

二十年前沒有人會需要離開通訊網絡，除了昂貴的長途電話，當時根本沒有值得一提的通訊方式。如今，在電郵、簡訊、Snapchat、Facebook、Twitter和Skype風行的網路時代，不只和國內的人保持聯繫，和全球大部分地區的人們展開即時、快速的溝通也都再簡單不過。你可以一邊在蘇尼恩岬欣賞壯偉的希臘神廟，同時用你的iPhone發簡訊給愛荷華州蘇城老家的朋友。

問題就出在這裡：實際上你不可能一邊欣賞蘇尼恩岬的遺址，一邊傳簡訊和朋友聊天。你不可能一邊享有一種經驗，同時把它和別人分享，因為對後者的任何嘗試必然會損害到前者。影響之大，只要你隨時和國內的親友保持聯繫，不管是即時或只是一天數次，都足以讓異地對你知覺的衝擊大為降低。如果你帶著老家進入一個新國家，許多沒解決的問題；和人際關係、金錢、工作、家庭事務有關的各種懸念，它必然會左右你的體驗，最起碼也會讓你分心，影響你的心情，擋在你和周遭

一切事物的中間。對嚴肅旅人來說，虛擬同伴造成的威脅幾乎和真實同伴一樣大。

「在普羅旺斯待了九個月之後，我已經變了個人。」湯瑪斯・史威克指出：

如果當時有Facebook和Skype，改變絕不會如此顯著……因為我肯定會把相當多時間用在事前演練、成立社團和理念宣傳上頭。（而且是小圈圈，因為我的朋友當中沒人這麼做。）我的新生活肯定會因為我的舊生活的侵入，被弄得千瘡百孔。讓我們保持聯繫的科技效能一定會阻礙我的成長。（80）

一旦要遠離通訊網絡，你得鄭重公布。向你的眾親朋好友宣布，講清楚從某天到某天你將停止查看或發送任何訊息。不然的話，一旦電郵或簡訊得不到回音，他們可能會擔心。正式宣布也意謂著你不會忍不住癮頭發作，巴巴望著你的電子裝置。最壞情況，萬一你實在覺得孤單難耐，你可以隨時宣布你恢復通訊二十四小時。但無論你怎麼做，你恢復通訊的時間不能毫無限制。

離開通訊網絡並不表示你不樂意和親朋好友分享你的體驗。它只意謂著你想要控制老家干擾、影響你的探險活動的程度。如果老家在你腦子裡，因為它就在你面

前的螢幕上，那麼異國場景永遠得不到你的全部關注。既然你作了極為明智的單獨旅行的決定，又為何要回頭把所有人都帶著上路？「旅行時，幾分孤獨感能讓感知變得出奇地敏銳。」菲利普・葛雷茲布魯克寫道：「獨自一人，你會注意到一切事物，而且也會注意到一切事物對你的影響。你可以自在地凝神細看，靜靜地省思。」（30）

3 逗留

所有旅行的乏味程度和它的匆忙程度恰成正比。——約翰・拉斯金（John Ruskin）

嚴肅旅人會本能地被這個觀念吸引：行進得越慢，看得越多。的確，慢慢旅行幾乎可說是本章其他多項建議的精華。「我真的認為所有旅人共享的正是這股想要放慢速度的慾望。」丹・基蘭在《純旅行快樂宣言》一書中提到：「那種活在當下的悸動，也是所有旅程的真正目的，是所有偉大旅行作家在他們對於所到之處以及遇見的人們所作的種種一絲不苟的描繪中所揭露的東西。」（53）

地方總是緩緩浮現。你在海外觀察得到的任何景象，幾乎都是每經過幾小時就變換一次，不斷揭露該地的新的細節，以及人們使用它的方式。想像一下，你正開車從摩洛哥阿特拉斯山脈靠沙漠一側的埃拉契迪亞，朝南邊的瓦爾扎扎特前進，也就是知名的古堡之路（Route of the Kasbahs）。你可能會開車經過好幾座古堡，除了建築物什麼都看不見。或者你會停在一座古堡對面的烤肉串店吃頓快餐，注意到人們來來去去，突然了解到，那些古堡不只是美麗如畫的建築，同時也是當地人的家。

或者，你可能會在烤肉串餐館逗留一、兩個小時，點一杯薄荷茶、一份甜點，專注望著古堡。一開始你可能會看見準備去上學的孩子們，接著，晚一點，你或許會看見一名提著水罐的老婦人，或者一個成年男子牽著一頭馱著棕櫚葉的驢子。之後，蛋商騎著腳踏車經過。難說你會看見什麼，但有件事可以肯定：倘若你不稍作逗留，你什麼也看不見。你可以在一個地方坐上一整天，比你匆匆走過十幾個不同地點學到更多關於一個國家和它的人民的東西。

逗留片刻不只可以讓你看得更多，也能增加你和當地人展開對話的機會。當你在烤肉串餐館休憩，追加飲料。這時，由於午餐時段已經過去、餐館空了而沒事可

做的餐館老闆可能會晃過來，問你是否第一次到摩洛哥。你可以在巴黎咖啡館的吧台大口灌下一杯咖啡，然後匆匆趕往艾菲爾鐵塔；或者你也可以找個位子，慢慢喝，邊看報紙，待上兩小時。早上尖峰時段過後，服務生會坐下來喘口氣（抽根菸，如果是巴黎的話），瞄你一眼，問你從裡來。或者會有其他人，在尖峰時段過後、上午十點左右出現的老主顧、退休人員、學生在你旁邊的桌位坐下，和你攀談。結果你來不及趕到艾菲爾鐵塔，但是你可能對法國人有了一些了解。「第一次造訪歐洲的美國人，」湯瑪斯‧W‧諾克斯曾經寫道（1881）：「往往匆匆趕路，努力想多參觀一些東西……結果狀況百出，有些觀光客甚至搞不清楚聖保羅大教堂究竟是在倫敦或羅馬。」訓誡：不要趕路。」（Knox, 23）

到頭來，旅行不在於你去過多少地方，而在於你對你造訪的地方了解了多少。

4 徒步

走路是最古老的旅行形式，最基本、或許也是最發人深省的一種。──保羅‧索魯《旅行之道》（The Tao of Travel）

「所有車輛都有害。」這是派翠克・弗莫（Patrick Leigh Fermor）的著名評語，提醒我們，旅行的步調和我們所到的地方同等重要（Kieran, 48）。如果目的是盡可能了解一個地方，以及周遭的一切，那麼就必須慎選交通工具，而再也沒有比步行更能達成這目標的了。「後來我發現，」加德納・麥凱（Gardner McKay）寫道：「當我以一種和狗小跑步差不多的速度旅行時，也是我旅行得最盡興的時候。」（Theroux, 2011, 15）

首先，步行能讓你完全掌握情況，想去哪就去哪，不必受限於巴士、火車或地鐵可以到達的地方，什麼時間都可以去，愛待多久就待多久。步行的另一個好處是，你可以隨心所欲，隨時停下來。如果有東西吸引你的注意，你可以停下來觀察。就如偉大的貝德克本人在他的《不列顛旅遊指南》（Karl Baedeker, Travel Guide to Britain, 1901）中指出的：「徒步者無疑是所有旅人當中最獨立自主的。」（Kieran, 78）

比起其他移動方式，步行還能讓你遇上更多當地人。倘若你走在當地人之中，便可以不時和他們接觸。而且移動得越慢，你和當地居民互動的機會也就越大。步行的最大優點或許是異國之地延伸開來的舒緩步調，風景從容地越過，因而

讓你能看見更多而且看得更清楚近在身邊的一切事物。步行時，景色中的每個元素都活了過來，清晰無比地浮現，所有細節顯露無遺。如果你打算在出國時對當地有所了解，那麼你的觀察當然越詳盡越好。但如果你是以一種比步行稍快的速度移動，你將只有幾秒鐘時間，可以在景致消失前觀察它。這時就只是匆匆一瞥，根本無法細看。

在《純旅行快樂宣言》一書中，丹·基蘭提到一次搭牛奶車，一種時速五到十哩的電動牛奶貨車，穿越英格蘭的旅程。他和他的朋友並非步行，但是就他們的旅行速度來看，他們有著相當於步行的體驗。「我們有了比平常生活所能經歷到的更為『深刻』的旅行體驗。」他寫道。透過這次經歷，基蘭了解到，如果只是從飛馳的車中走馬看花，「你根本無法融入那個國家。」反之，以牛奶車的速度旅行，讓他和他的一群朋友不只敏銳地意識到「我們所行經的國家，而我們也變成了它的一部分。」（143,144）

總的來說，徒步旅行的種種優勢能確保旅人擁有最圓滿的異國場景體驗。「沿著它的小徑走，越過它的田野，踢起它的塵埃，」湯瑪斯·史威克寫道：「我感覺和這國家有了聯繫。我了解到⋯⋯徒步經過一個地方，就如同書寫一個地方，是保

有它的一種方式。」（17，意譯 Geoff Nicholson）

可是對不同地點間的旅行來說，徒步顯然不太實際，除非距離少於五哩（這樣的話，旅人可認真考慮步行）。對於較長的距離，嚴肅旅人有三種選擇，而每一種都有它的優勢：租一輛車或者附帶司機的車子、巴士或火車。它們的移動速度差不多，儘管有些火車相當快速。汽車的優點是易於控制：在一定限度內，旅人仍然可以決定去哪裡、要待多久。雇用附帶司機的車子增加了和一名當地人一起旅行的元素，以及和司機進行較長時間，甚至長達數天對話的機會。

巴士和火車的優點是可以和當地人用同樣的方式旅行，並且可以和他們成為旅行同伴。儘管窗外的異國風景飛馳而過，可是你有大量機會結識幾個同車旅客。同樣的優點也適用於提供船舶旅行的地方。對嚴肅旅人來說，飛行顯然不該考慮。儘管它也提供了可以結識鄰座旅客的機會，卻幾乎完全排除了旅程中的地方元素。飛行無疑可以把你帶往遠方，但那不是旅行。

5 每一個景象都是一個名勝

一本旅遊書絕對有能力傳達一個國家的重心，或許還有旅人的心，只要它

能避開度假、節慶、觀光以及官方文宣裡的失真報導。——保羅‧索魯《紐約

時報書評》（New York Times Book Review）

旅遊指南和電視旅遊節目盡是介紹些名勝古蹟：教堂和聖殿、要塞和城堡、博物館、市集、震撼人心的風景。有些地方（風景除外）可以讓人學習異國的歷史和文化。儘管沒有理由避開這些地方，但嚴肅旅人追求的是景象，不是名勝。

畢竟，名勝古蹟要不已經死了，不然就是不見半個當地人。沒人住在城堡或要塞裡；當觀光客在大教堂漫步，沒人在那裡膜拜或舉行婚禮；博物館裡擠滿了遊客。只有市集是活的，然而即使是市集，在旅客經常造訪的時段，像上午十點左右、午餐後，往往也都沒有當地人（商人除外）。

對嚴肅旅人而言，每個地方都是名勝。一座咖啡館、一間理髮店、郵局，從能夠讓旅人看見前所未見的事物，並且更加了解異國和他自己的這層意義上來說，這些地方全都是名勝。的確，地方越是平凡、世俗，越是具有日常生活的代表性，旅人就越可能從中學到東西。對觀光客來說，這些地方很不起眼，但在嚴肅旅人看來，每個地方都有它值得觀察之處。「天生的旅人不多，」芙瑞亞‧史塔克寫道：

旅行的意義

「儘管他們全都自認是旅人，但他們從來就不喜歡暗淡乏味的地帶。」（1976, 123）

暗淡乏味的地帶，稀鬆平常地推展開來的日常生活，是嚴肅旅人的金礦。

「嚴肅旅人不太會在意無趣的地方。」史塔克在另一個章節中寫道。

他去那裡是為了融入他們，就如一條線藏在它串起的項鍊之中。這個充滿形形色色未知、驚奇事物的世界屬於他閒暇的一部分。而正是這種活生生的參與，我想，區分了旅人和觀光客，始終保持疏離，彷彿在一座劇院裡，沒有親身在戲碼中扮演任何角色。（1990, 47）

無論如何，去參觀博物館，接上語音導覽服務，好好欣賞名畫和雕塑。然後，順便到博物館咖啡館坐坐，和服務生聊幾句。

6 找人引介

讓〔旅人從一地移動〕到另一地，設法找人引介他認識某個住在當地的可靠人士。——法蘭西斯・培根

第四章解釋了學習異國世界觀的唯一方法，就是和當地人展開對談。儘管你可以觀察地方和人們的行為方式，你卻無法觀察世界觀。你必須聽別人說，也就是和當地人交談。

但首先你得和他們相遇。你必須去走當地人常走的路線，創造能夠自然交談的條件。的確，本章的許多建議，尤其是接下來的幾項，它們的部分目的也就在此：增加你和選定的外國人建立某種關係的機會。

但在許多情況下，你或許可以省掉這所有策略，輕輕鬆鬆結識一個外國人。想一想，你或家人的親友、同事圈當中，或許有這麼一個人，在這個國家或者你打算前往的國家有熟人，能替你和這人取得聯繫，並且安排認識。也許是一名商業伙伴、校友，透過學生交流計畫認識的接待家庭，你小孩的法國教師的雙親，或是幾年前從巴基斯坦移民來的隔壁鄰居的親人。你可以在出發前寄封電郵給這個人或家庭，進行初步接觸，接著在到了國外之後再親自和對方會面。你都還沒離開家門呢，已經結識了一個當地人，同時開始了一段關係，可說是一舉兩得。

或者你認得某個最近才去過你打算前往的國家的人，還保留著當地市集裡的地毯商人的名片，或者還記得波哥大某家咖啡館的親切服務生或者新加坡的飯店職員

的名字。如果是這種情況，你可以帶一張家鄉朋友的照片（或甚至那位地毯商人的名字）前往，用來提醒那位外國聯絡人你們的共同朋友是誰。

當然，這樣的安排不見得能成功，因為你在國內的友人必須非常了解她在異國的聯絡人，才會把這位倒楣的當地人推薦給你。但如果可以安排這類引介，基本上也就確保了你旅行時起碼可以認識一位當地人。不管有沒有這類引介，你還是會希望認識其他當地人，還是可以考慮本章列出的其他建議事項。但擁有一個在地聯絡人，意謂著你可以順風抵達國外。

7 常去當地人出入的地方

而且也沒人覺得奇怪，為什麼在一個有印度教唱巴贊歌、馬來西亞婚禮、皮影戲和京劇的地方，俱樂部會員晚上出門找樂子的方式竟然是，大老遠開車到新加坡去看一場英國 Carry On 系列喜劇電影，而且過後還會連著熱烈討論好幾週。——保羅・索魯《領事檔案》（*The Consul's File*）

如果你想結識當地人，你大概不會在古羅馬廢墟、博物館或者你所在飯店的

餐廳找到她。「如果我面臨抉擇，不知道該去造訪競技場、大教堂、咖啡館和公共紀念碑，或者慶典活動和博物館，」保羅·鮑爾斯寫道：「我想通常我會選擇競技場、咖啡館和慶典。」（Theroux 2011, 260）想想你在國內多半都在哪些地方廁混，那也就是你有機會發現當地人的地方。的確，在國內，我們多數人會把大部分時間花在工作場所或家裡，這兩個地方旅人都不容易進入，可是還有許多旅人可以前往，而且確定可以發現當地人的地方。

儘管旅人通常不會想到要光顧下列的某些地方，其實他們在這些地方並不會顯得格格不入。這些範例包括電影院、劇院、音樂廳和運動賽事；雜貨店和大部分商店（針對觀光客的紀念品商店和其他場所除外）；當地公園和休閒地區（海邊、步道甚至某些健身房）；社區酒吧、咖啡館和餐廳，但不包括位在市中心、你住的飯店，或者在主要觀光名勝內部或附近的那些用餐場所。旅人在當地的理髮店、美容院或當地教堂、禮拜堂或清真寺（儘管除了許多位於西方城市，像是巴黎或華盛頓特區的清真寺之外，清真寺通常並不開放給非穆斯林使用）根本不會有彆扭的感覺。「如果你想認識人，」湯瑪斯·史威克指出：「你得要跨進他們的世界……與其到紀念品商店買明信片用的郵票，不如到郵局去，在那裡，你可以藉由排隊，真

196

旅行的
意義

正品嘗……一個當地人的生活況味。」(61,62)

重點是要留意那些專門為旅行者的便利而設置的地方，任何商店、公共設施，或者飯店內部或鄰近的用餐場所——還有那些讓某個特定目的地變得知名的名勝：歷史紀念物、宏偉建築物、藝術博物館。這些地方沒什麼不好，但如果你的目的是讓自己有機會認識當地人，那麼這些都不是他們常去的地方。作家摩里茲・湯姆森設下了這樣的旅行規則：「一元餐點，如果找得到的話；五元旅館，如果還存在的話。不參加導遊旅行團，不參觀歷史紀念物或老教堂。不搭計程車，不喝時髦酒吧的調酒。不在有人說英語的地方多逗留。」(38)

保羅・鮑爾寫到他的一次伊斯坦堡之旅時描述了「漫遊的重要性」，以及作為一名漫遊者，他總是試圖「離開主幹道……盡量走那些狹窄得只容得下人徒步通行的巷道。」(又一個推薦步行的)。「這些巷子偶爾會通往小廣場……在這裡，會有幾個土耳其人閒坐著喝咖啡。屢試不爽，只要我停下來，注視片刻，就會有人邀我喝點咖啡，吃幾顆綠胡桃，分享他的菸斗。」(2010, 123)

阿道斯・赫胥黎也有類似經歷。「船上每個人競相提供我們在印度找樂子的各種法子，」他提到他在一九二〇年的亞洲之旅時說。

最棒的樂子就是去看賽馬、玩橋牌、喝雞尾酒、徹夜跳舞到凌晨四點，還有閒聊瞎扯。在這同時，這個美麗、不可思議的世界〔後來我們見識到了〕等著我們去探索，然而生命如此短暫……謝天謝地，讓我能免於在這樣的世界中狂歡作樂！我將盡我所能，讓我在印度的時光過得平淡無奇。（1985,11）

還有一件事：如果你打算光顧當地的休閒場所，記得選在當地人會去的時段前往：上班前、午餐時段、下班後，還有週末。上午十點左右和下午三點左右，也就是觀光客最活躍的時段，大部分當地人都還在工作。

8 當一名常客

這是旅行的真正用處，透過在任何地方培養了一種親暱感，你便得以走進去，看見它卸除裝飾的模樣。——查斯特菲爾德爵士《書信集》（*Letters*）

另一個相關的忠告是：經常在同一個地方用餐、喝咖啡，借用查斯特菲爾德爵士的說法，變得「親暱」起來。如果你打算在墨西哥市待上一週，不妨每天到同

一、兩家餐館去用餐。沒多久男女服務生都會認識你，開始直呼你的名字，建立關係的第一步。他們會問你當天做了什麼，下午或明天打算去哪裡。接下來談話和關係，就有無限可能了。可是如果你每一餐都到不同的地方去吃，無論到哪裡你永遠是個陌生人，而人家也會給予你互相不熟悉的兩方之間該有的距離感。

每天到同一家商店去買果汁、報紙、甜點，也會有同樣的效果。如果你在抵達馬拉喀什的第一天向市集的商人買了地毯，第二天又回去，保證他會稱呼你大哥，問你昨晚睡得可好，派人去拿薄荷茶來給你喝。到了第三天，你肯定已經成為他家的榮譽成員。

9 進到某人家裡去

你在東方將會得到極為莊重的歡迎，還有盛情款待，但是在這些地區（據我所知，甚至在南歐各地也是如此），你極少、極少有機會看見人們的家常和室內生活。——A. W. 金雷克《日昇之處》

無疑地，嚴肅旅人的最大獎賞便是受邀到當地人家裡去作客。沒有別的旅行經

驗能像觀察當地人的家庭生活這樣，讓你學習到這麼多關於文化和人們的種種。你可以看見房子的陳設，家人如何使用各個房間，他們擁有些什麼物品，不同世代的相處方式，家庭成員在某些極為私密的時刻是如何相待，以及當地文化中的待客之道。

如果人們覺得安心而邀請你到他們家，通常表示你的任何談話不必太拘禮，可以輕鬆些。比起在咖啡館或巴士上的浮面對話，你可以詢問範圍更寬的主題，探查得更加深入。但就算沒有對話，觀察人們的家庭生活也足以讓你得以一窺其他旅行經驗難以觸及的在地文化和世界觀。「當訪客看過了〔公共廣場〕、海灘和皇宮，」保羅．鮑爾斯寫道：「他仍然尚未看見〔丹吉爾〕的一個最重要的、賦予所有這些奇跡真實性，並且決定它們的終極意義的奇跡。我指的是一般摩洛哥人日常生活的奇觀。這需要走進他們家裡……」（2010, 234）

我了解鮑爾斯的意思。在摩洛哥的期間，我和住在馬拉喀什 *medina*（舊城）的一家人成了朋友。他們的兒子是我的學生，到現在我都還記得我到他們家作客的第一個週末。我被分配住在布置整齊的起居室，而我在他們家的整段時間內可說一刻也不得閒。我的看管人不時更換，從長子（我的學生）到他的五歲弟弟，當中還有

好多人。我很感激他們的關注，但是我在想，我偶爾也需要靜一靜吧，看看書，打個盹什麼的。可是房間內老是有人，而我當然也自認應該有禮貌和那人聊天，而這耗盡了我的阿拉伯語功力，讓我元氣大傷。很久以後我才了解，當時我根本不必在意我的看管人，頂多草草招呼一下就行了。他們在那裡不是為了替我解悶、和我聊天，甚至也不是為了陪我。而是因為把客人丟下太失禮了，萬一他有什麼需求。這讓我對阿拉伯世界對待賓客的方式有了深刻體會。

可是進入別人家裡，說來容易，卻不容易做到。即使是在最好客、隨和的外國文化當中，人們也沒有習慣邀請素昧平生的人到家裡用餐。當然，訣竅是要讓自己不再是全然的陌生人。對此，大部分忠告已在上面提到：獨自旅行、逗留、搭乘當地運輸工具、到當地人常去的場所去，成為一名常客，這些策略不能保證會獲得邀請，但可能會為你打下基礎。

還有另外一些選項。最顯著的一個是捨飯店而就民宿。這不會自動消除你的陌生人感，也無法保證你會和民宿主人立刻變成朋友，進而觀察他們的住家或家庭生活，但起碼讓你能在每天早上進入他們的餐廳，而且有利於談話。

況且，想要受邀進入當地人家裡，也不是非要和他們做朋友不可。只要有一個

共同友人（見第五項）也就夠了。也許你在即將前往的國家沒有熟到可以登門拜訪的人，但是某個你認識的人或許在當地有認識的人。踏上旅途之前，問問你的眾親朋好友和同事，他們在布達佩斯可有熟人，然後看他們是否願意替你引介。在許多情況下，尤其在歐洲，初次會面通常會選在咖啡館或餐廳等公共場所，而不是某人家裡。但這可能是造訪住家的第一步。

近幾年出現了另一種可以進入民宅的管道：線上「餐旅服務」（像是Airbnb, Crashpadder, RoomFT, VRBO等等）為那些想尋找另類住宿設施（非飯店）的旅人，以及想要出租或交換客房的當地人（住宿但不一定包含早餐）搭上線。有一個這類網站宣傳說，客人「可以和民宿主人建立真正的關係，獲得獨具特色的空間，浸淫在旅遊地的文化當中。」

10 閱讀關於旅遊國的書籍

〔旅人〕應該在旅程之前、中、後閱讀關於他們所造訪國家的書籍。──羅賓·漢伯里·特尼森《探險的牛津書》

從許多方面來說，一個人的旅行當中最重要的學習事項——深入異國的世界觀——往往也是最難以獲得的。首先，你沒辦法看見世界觀。你很可能在某個異國，鉅細靡遺地觀察、省思你遇見的一切，地方的所有元素和人們的各種行為，卻仍然搞不清楚當地人的想法。當然，你可以從觀察中得到一些線索，甚至也可能憑直覺知道當地人思維方式的某些面向，但直覺和最高明的推測畢竟無法取代真正的理解。

第二個問題是，就算你承認了光靠觀察所能得到的非常有限，唯一保證能通往世界觀，也就是了解當地人的方法，其實也不算太簡單（老實說，甚至也無法擔保一定能成功）。沒有透過引介，旅人將必須照著本章所述的其他建議，充滿自覺而持續不斷地努力，才能創造結交一個當地友人的可能性。

接著還有一個麻煩的事實，也就是即使你在當地人之中找到一個朋友，你結交的也不見得是一個文化線民。有些當地人很敏銳、善於省思，而且相當懂得表達自己的想法，以及他們為何有某些行為，可是其他人或許沒有這種自覺。

最後，有個眾所周知的似是而非的論點，認為來自某個特定文化的人，在說明自己的時候明顯地處於不利的位置。他們不思考自己的文化，而只是體現它。就算他們知道自己為何有某些行為，而這是不太可能的，他們也早就把他們的世界觀內

化了，而他們絕大部分的共同行為也都是全然出於本能、機械性的。如果經過提示，他們或許能重建自己行動背後的邏輯，但也必須經過相當程度的省思才能達成。

這種種說法不應阻礙旅人去認識外國人。它只是意謂著，旅人或許可以在接觸當地人所獲得的各種見識之外，運用其他可以深入外國人心態的方法來加以補強。

其中一個最簡單有效的方法就是閱讀有關當地文化的書籍，不管是本書引用的各類型的旅行記事（見附錄C推薦讀本），或者針對單一文化的研究調查。有些頂尖的旅遊導覽也會包含關於價值觀和信仰的訊息。

當然，書籍絕不可能取代直接、親身經驗所帶來的具體的、情感上和心理上的衝擊。觀察儘管有其侷限性，它所引發的反應和激起的省思都是讀者無法擁有的體驗。可是閱讀能為直接經驗增加非常珍貴的視角，讓旅人純屬臆測的想法得到印證，也可以充實、拓展從線民那兒得來的各種解釋和體悟。就如我們在第一章提到的，經驗是所有知識的原料和必要條件，可是它和知識不是同一件事。為了追求知識，我們可以等待我們的經驗成熟，或者我們也可以閱讀那些經驗已然成熟的人的作品。

在旅程之前或甚至當中閱讀的好處自然不在話下，可是真正從中受益卻是在旅程結束後。旅人有了各式各樣的經驗，有些她能理解，有些她只是一知半解，其中有許多更是神祕難解。時間的推移——意思是說新經驗的加入，會有助於解釋一部分異國經驗，然而頂尖旅行作家的洞見將能夠無限地增進我們對不同世界觀的理解。

11 盡情享樂

> 我想我從最單純的海外旅行所獲得的強烈快樂是有幾分荒謬……我得說，我只是活得很起勁。——蓋伊·查普曼《一種倖存者》（Guy Chapman, *A Kind of Survivor*）

一路看到本章的讀者要是覺得旅行似乎十分耗費功夫，我也絕不怪你。顯然一個人需要一番計畫、安排，才能讓自己出現在異國人面前，接下來得進行關於生命意義的懇切、深刻談話，最後還得閱讀大量的相關書籍。算我一份！

如果說本書對於旅行的討論稍嫌嚴肅了點，也是因為當今時代的自然趨勢是太

過輕率地，簡單地說，投入觀光旅遊，因而忽略了真實旅行的許多妙處。話雖如此，這畢竟是旅行，不是家庭作業。因此，即使你真正受到本書所描述的個人成長的各種可能性的鼓舞，也並不表示你不該盡情玩樂。的確，要是你玩得不開心，你大概也不會想繼續旅行下去吧。

旅行絕不該是一種負擔。你不該覺得有壓力，非要把本章中的十一項建議當作嚴肅旅行查核清單之類的東西帶著四處跑，逐一核對確認。你不需要在當一名嚴肅旅人和盡情玩樂這兩者之間作取捨。在某些日子或某些時候，你或許會想在旅途中多花點心思，多費點勁；在其他日子你或許會想去看看歷史古蹟，和旅行同伴聊聊，或甚至一個人在飯店房間安靜地用餐。即使旅程再短，都足以輕易包容這兩種心情。

所以說，當你每天早上醒來，別急著想去接觸當地人，而是要挑一件你當天最想做的事，然後去做。但是在你做那件事，無論那是什麼的同時，你或許會想偶爾把本書提供的一些建議加入。「我得承認，」芙瑞亞·史塔克寫道：「就我個人而言，我旅行只是全心全意追求樂趣。」（Theroux 2011, 52）既然聖潔的史塔克小姐都能容許自己享樂，那麼我們這些凡夫俗子當然也可以。

旅行結束後

我們數次提到，旅行的各種果實會以不同的速度成熟。有些旅行的衝擊是旅人一抵達國外就幾乎可以馬上感覺到的，有些是在旅途當中，而許多旅行的衝擊則要等到旅程結束很久以後，才會充分感覺得到。

我們也在書中提到外在旅程和內在旅程。不用說，外在旅程在旅人回到家門的那一刻就結束了。可是在許多方面，內在旅程、對家鄉和自己的再發現，卻會在這時候增強。「我總把一本旅行書翻〔到〕最後一、兩頁的地方，」菲利普·葛雷茲布魯克寫道：

縱使這本書我只讀過寥寥數頁。當那位我們一路追隨著經過許多遠方場景的旅人從口袋掏出門鎖鑰匙，奔上他自己的門前台階，我很想知道他會怎麼看他的家鄉；透過他那雙看過他所敘述的那種種經歷和奇遇的眼睛，家鄉的景物看來如何？在那些不溫暖舒坦的土地過了幾個月之後在多佛上岸，英格蘭髒舊的溫暖舒坦究竟讓他感覺厭惡或欣喜？曾經陪著他窩在東方的商隊旅館，我真想在多佛車站的候車室坐在他身邊，撥弄炭火，直到火車帶我們前往倫敦，一路經過大片覆蓋著濃密樹林、被有著厚重尖塔的教堂守護著的田野風景，以便聽聽他對這些家鄉景色的高見。（241）

當然，幾乎從抵達海外的一刻開始，旅人便不斷在腦海中看見家鄉，從家鄉的視角觀察著異國之地，或者反過來。但這是第一次，旅人將海外旅程中所累積的新感官記憶的龐大儲藏直接施加於她的家鄉。旅人在家鄉見到的一切這時重新被看見，從一個更加充實的視角，因而也被觀看得更為充分、更為完整，新的層面和特色也更清晰地浮現出來。旅人以全然不同的方式，以一種從內部無法看見的角度看待家鄉，而這些新觀點帶來的是新的領悟和理解。

當旅人對家鄉實體環境的感知隨著她的歸來而成熟、拓展，她對自我的理解也同時跟著拓展。畢竟，內在旅程的重大課題是，人如何受到自己居地的形塑。因此，一個人越是能看清楚自己的地方，對自我的理解也就越深刻。即使只是一趟異國旅程，只要旅行者懂得如何旅行，都能產生終生受用的領悟。我們的好友芙瑞亞‧史塔克寫下這句子時，內心肯定也是這麼想的。「有個關於愛的說法：光是它的記憶是不夠的，因為當靈魂不再去愛，它就會退縮。然而旅行，只要有過一次，無論是多久以前，只要它是真實的而不是假旅行，也就夠了。」（2013, 77）

愁是許多人都了解且承受過的情感；但另一方面，
我承受的是一種鮮有人知的苦楚，它的名字是「旅愁」。
當雪花消融，鸛鳥飛來，第一批汽船駛離，
我總感覺到一股渴望遠行的難耐騷動。

漢斯・克里斯汀・安徒生
（Hans Christian Andersen）

驛動的心

一路讀到這裡的朋友或許會想到一個無法忽略的問題：我們用了整本書的篇幅討論旅行的種種報償，但我們一直沒有處理人當初為何會開始去旅行的這個問題。

也該是打開天窗說亮話的時候了。

就如我們在許多地方提到的，旅行的精髓在於和不同的事物邂逅。因此我們也許可以從這裡開始，也就是假設：儘管人們去旅行的理由各自不同──為了換個空間、逃離、放鬆自己、遺忘、觀賞名勝、逃離責任和義務，但幾乎所有旅人都共同感受到不熟悉事物的根本吸引力。就如約翰·朱里亞斯·諾維奇指出的：「對一個真實旅人來說，旅程的目的不是愉悅，或舒適，或溫暖，或陽光。他旅行其實是為了──儘管他自己或許不會這麼說──尋求刺激、挑戰，以及未知事物的無止盡的魔力。」（10；以粗體標示）

可是為什麼？為什麼異國和未知的事物能帶給我們平凡和熟悉事物無法給我們的興奮刺激？為什麼我們會如此受到不同、異常事物的吸引？為什麼神祕事物能發揮如此強烈的魅力？

當然，部分是因為人天生就充滿好奇。可是這答案無法令人完全信服，也不會是定論。為什麼我們會好奇？我們在回應什麼樣的衝動？什麼樣的驅動力，每每會在我們感覺到那股巨大的騷動不安的時候將我們征服？當然這是因為我們想要知道、了解更多任何可能被了解的事物。最後這引出了一個核心問題：為什麼我們會尋求了解？

這問題屬於哲學領域，超越了本文的討論範圍，不過我們可以大膽提出幾個推測。在人類心理的深層，我們會對自己不了解的事物感到畏怯，我們會隱約感受到威脅、不安心。因此，每當我們讀到或聽到有人的行為違反常理，和我們所認知的理性、常態背道而馳的時候，就會變得不自在。這些人可能在世界的另一端（通常是如此），住在我們永遠不會去的國家，是無論如何不會和我們的生活有所接觸的一群人，可是，光是想到同屬人類的族群當中存在著這些行為違反邏輯、因而行為也讓我們無法預測的成員，就夠讓人深深覺得困擾了。這意謂著我們住在一個不全

然安全的世界。那麼，也許我們旅行是為了追求心安。倘若我們能為那些看似令人費解的現象找到解釋，為那些違反常理的事情找到理論基礎，或許無法適用於每一種情況、每一個地方，但足以讓我們看出某種模式，足以顯示就算再大的謎團，只要付出時間和努力，必然能夠水落石出。那麼這世界帶給我們的恐懼將會少一些。

這點達爾文或許也能為我們解惑。他指出演化是為了挑選適存者，讓那些能夠確保人類整體的安康幸福的特徵得以傳遞下去。因此任何能夠減少焦慮、帶來心靈平靜的本能驅動力，對我們的 DNA 都是一種極為有利的補充。布魯斯・查特文在他的當代旅行經典作品《巴塔哥尼亞高原上》（Bruce Chatwin, *In Patagonia*）當中描述了一段他在智利「和一群海洋生物站的科學家」之間的對話。「一位當地的鳥類學者正在研究黑腳企鵝的遷徙。我們一直聊到天黑，爭論著我們人的中樞神經系統裡頭，會不會也有類似的旅程規劃。似乎也只有這個理由，可以解釋我們那愚蠢的騷動不安。」（83）

這是旅行的最終禮物，也就是保證我們在地球上的旅伴，儘管和我們有所不同，在某些情況下和我們非常不一樣。都只是人類主旋律的各種變奏曲，他們並不是全然不同的旋律。何其諷刺，那股急於尋求奇特、陌生事物的衝動，竟然是起源

於一種想要確認在人類的千萬種差異之間，存在著某種深刻的同一性核心的慾望。

「找到學習人類的原始共通價值的方法，」芙瑞亞・史塔克寫道：「這或許是那些希望在友伴間活得自在的人從旅行得到的最大收穫。」（1988, 220）

人在史塔克小姐所在世界的另一端的太平洋島嶼——今天的吉里巴斯國和吐瓦魯島國的亞瑟・葛林布爾也有同感。「我逐漸了解到，」他在回憶錄《島嶼圖案》中寫道：

除了因為人的差異，家的多樣性，生活方式的千奇百怪，臉孔和語言的奇妙歧異，曲曲折折的起源謎團而產生的大量傳奇故事之外，還有一種更為深奧的關於他們彼此間的親屬關係，一種源自人類需要分享共同的歡樂、友誼、詩歌和愛的這種永遠不變的恆常性的親屬關係的傳奇。（2010, 20）

也許我們的騷動不安終究不是愚蠢的。

一個旅人當有獵鷹的眼，驢子的耳，
猿的臉，商人的諾言，
駱駝的背，豬的嘴和雄鹿的腿。

英國諺語

旅行的法則

在第五章中，我們提供了多項旅行法則，可是在過去的年代和當代，已有許多前人和智者對此提出他們的高見（其中有幾位我們已在本書各處引述）。以下（以年代順序排列）是一份多位名家針對如何旅行所發表精闢建言的短輯。

法蘭西斯・培根 《談旅行》（*Of Travel*）

1 他應當在出發前略微涉獵當地的語言。

2 他應當找一位了解該國的僕人或家教。

3 他也該隨身帶一些請帖名片，或者介紹他即將前往旅行的國家的書籍。

4 他應當讓自己斷絕同鄉的陪伴，然後在他旅行所到的國度，有當地好友作伴的地方節制地吃喝。

5　當旅人回到家鄉，他不該將他旅行過的地方一股腦拋到腦後。

6　演說時，他應當多回應別人的問題，而非急於說故事。

7　他最好能夠不把家鄉的生活習慣變換成異國地區的，而只是擷取他在海外習得的些許這方面的精華，將它融入自己家鄉的習俗。

范恩斯・莫里森（Fynes Moryson, 1617）

1　別相信路上偶然遇見的旅伴；當他們問你去哪裡，你應該回答，你只是要去下一個可以到達的城市。

2　如果有人找你吵架，忍著別發脾氣。

3　別告訴任何人，萬一遇上船難你可以救人，免得到時候別人抓住你，害你一起滅頂。

4　隨時把劍帶在身邊，把錢包藏在枕頭底下。

5　如果你也〔在枕頭底下〕藏著書，千萬不要是一本洩漏你新教徒信仰的書。

塞繆爾・約翰生 《蘇格蘭西部群島之旅》

（Samuel Johnson, A Journey to the Western Islands of Scotland）

很高興你即將展開一趟極為漫長的旅程；倘若方法得宜，這或許能讓你恢復健康，延長壽命。留意這些守則：

1 一坐上馬車，立刻把所有牽掛逐出腦海。

2 別想著要節儉；你的健康比什麼都值錢。

3 別為了趕行程把自己弄得疲累不堪。

4 偶爾休息一天。

5 可以的話，假裝一下暈船。

6 拋下一切煩憂，讓心情放輕鬆。

最後這項最重要：如果心神不寧，無論運動、節食或藥物都沒有太大作用。

拿破崙・波拿巴 《拿破崙書信集》

（Napoleon Bonaparte, Napoleon's Letters）（寫給她的妹妹）

以妳對人的溫文有禮來博取好評，對母親家族的女性親友尤其要給予極大尊

重。

最重要的是，要入境隨俗，千萬別貶低任何事，對所有一切都要讚賞有加，別說「我們在巴黎有更好的做法。」

要對教皇表現出極大的仰慕和尊敬。我非常喜歡他，而他的簡樸禮儀讓他在那職位上當之無愧。

唯一妳絕不能在家中接待的，只要我們仍然和他們處於戰爭之中，就是英國人。真的，說什麼妳都不能允許他們登堂入室。

愛妳的丈夫，營造快樂的家庭，尤其，不可流於輕佻或任性。

普克勒－穆斯考大公 《攝政時期訪客》
（Prince Hermann Puckler-Muscau, A Regency Visitor）

如果要我向一名年輕旅人提出幾個普世守則，我應該會嚴肅地這麼建議他：在那不勒斯，對人要粗蠻；在羅馬，隨意；在奧地利，別談政治；在法國，別擺架子；在德國，太多了；而在英國，別吐痰。

湯瑪斯‧W‧諾克斯《如何旅行：給全球各地陸海旅行者的忠告與建議》（1881）

1 結束所有業務，在出發前一天把所有東西準備妥當。

2 別庸人自擾，瞎操心橫渡大西洋的輪船萬一遇上迷霧會出什麼事。

3 當船隻迎頭碰上逆浪，別跑到甲板上，因為你可能突來地被濺得一身濕，甚至被沖到海裡。

4 不列顛群島的潮濕氣候很容易讓床單產生令人不快的濕氣，對整體健康極為不利。

5 第一次造訪歐洲的美國人往往匆匆趕路，努力想多參觀一些東西……結果情況百出，有些觀光客甚至搞不清楚聖保羅大教堂究竟是在倫敦或羅馬。訓誡：不要趕路。

芙瑞亞‧史塔克《阿拉伯的冬季》（A Winter in Arabia）

倘若要我為旅行擬一份十誡，十項美德當中會有八項是精神上的，而且我會把維持一整天的心平氣和擺在第一位。接著是接納各種價值觀、不以自己的標準去下定論的雅量。把人一眼看穿的能耐，以及對大自然，包括對人的天性的熱愛。把自

己從自身的肉體感官抽離開來的能力。對當地歷史和語言的知識。從容不迫、不吹毛求疵的智慧。耐勞的體質和隨時吃、睡的能耐。最後，也是特別重要的一項，是敏捷應對的才能。

黛芙拉・墨菲 《單騎伴我走天涯》（Dervla Murphy, Full Tilt）

1 挑選你要去的國家。挑選幾本旅行指南，找出那些外國人最常去的地區，然後反其道而行。

2 惡補歷史。

3 單獨旅行，或者只帶一個青春期前的小孩。

4 別安排太多行程。

5 你得要動力十足，不然就買一頭馱畜。

6 如果由馱畜協助，記得向當地人徵求關於前方地形的詳細意見。

7 網路世界的交際會損害真正的現實解放。

8 別讓語言障礙阻擋了你。

9 要謹慎但不是膽怯。

10 把錢投資在可以買到的最好的地圖。

西蒙・雷文《旅行：道德啟蒙書》(Simon Raven, Travel: A Moral Primer)

1 到了國外，今後三個月你就是自己的主人了。別濫用這項特權。行為要節制穩重（年輕人尤其該如此），免得升起好奇心。

2 經常寄明信片給你的父母來消除他們的焦慮，但不要明顯給人一種你玩得很開心的印象，因為這比任何事情更能刺激他們。

3 隨時記住你是英國人。這沒什麼好丟臉的，也沒什麼⋯⋯好驕傲的。但你就是你，如果你假裝不是，你就什麼都不是了。

4 當你處在外國人當中，好好領略美好的部分，同時也要留意不美好的。

5〔至於〕他們的道德習俗⋯⋯可以在當地接受它們，了解它們，喜歡的話也可以仿效。但要確保你不〔會〕把異國習俗帶回英國。

皮科・艾爾（Pico Iyer）《懷疑論的小說家》導讀

偉大旅人的條件為何？也許理想的旅人應該對每個人或者途中邂逅的人保持開

放態度，但也不能太急著被他們接納。她應該要世故、精明，站穩立場，然而她也該隨時準備臣服於──哪怕只是片刻，在家鄉絕無僅見的事物的魔力和刺激。他應該充滿好奇、精於觀察、詼諧幽默而仁慈……（偉大旅人總是）穩固得足以迎接任何可能性。他們不該有固定時程或嚴重偏見，而且他們應該像對待旅伴那樣關注異地住民的心情。

旅行中值得期待的少，
值得害怕的多。

古柏勛爵
（Lord Cowper）

旅行狂想

別聽任你的兒子們去攀越阿爾卑斯山。──伯利勛爵（Lord Burghley）

大部分實例，無論是文學或在其他方面，都足以證明本書的中心主題：旅行是激勵人心、可以帶來人生重大轉變的。大部分，但不是全部。也有一些旅人並不覺得特別受到旅行經驗的鼓舞，也有的寧可自己的人生維持不變，總之，謝謝啦。為了平衡和公平起見，我們在此列出一些討厭旅行的老頑固的觀點。附帶說一句，你可能會在其中發現幾位忠誠擁護者，也是我們在本書其他地方見過的旅人，當時他們的心情大概不錯吧。

再者，給這些人貼上怪胎或老頑固的標籤也不盡公平，就好像在暗示他們只是為了反對而反對旅行，而非發自真心。在此致歉。

你的旅程真的有必要嗎？──戰時英國鐵路海報

人旅行到底是為了什麼，真是個謎。過去四十八小時當中，我不曾浮現比回家更強烈的念頭。──麥考利勛爵《書信集》（Lord Macaulay, Letters）

〔我們哀悼〕那些出外〔到法國〕去收集他們的罪行、時尚和浮誇裝飾產品，讓我們自己本國的藝術受挫、讓它們在全歐洲面前丟臉的傻瓜同胞。──一七六○年倫敦報紙收藏

麥考利《特拉比松之塔》

關於出國，最大而且反覆出現的一個問題是，真的值得去嗎？──蘿斯·

觀光客，大部分是模樣極為陰鬱的一個族群。我在葬禮看過比在聖馬可廣場看見的爽朗得多的臉孔。人家會奇怪他們為什麼要出國。事實是，只有極少數的旅人真心喜歡旅行。──阿道斯·赫胥黎《旅途中》（Along the Road）

當你繼續往前，你實際上是在收集地方。我受夠了四處奔波，我再也不去了。——布魯斯·查特文《紐約時報》一九八九年一月十九日

儘管當今大家都旅行，就像大家都看報，但好的旅人也跟好讀者一樣稀少。那些到公共圖書館借閱最新出版的書籍、結果卻只是說「他們看過了，很喜歡」的人，完全就像那些在世界各地到處跑、最後一無所獲歸來的人。旅行是否有益，端看去從事它的動機而定，有些人的唯一目的就是跑遍各國然後說自己去過了。這樣的環球旅行者既沒有自我精進，也不會更快樂。——E.J.哈迪牧師《禮儀成就不凡之人》（Rev. E.J. Hardy, *Manners Makyth Man*）

當喬治五世說到「討厭的國外」，他不盡然是錯的；有很多國外或多或少是討人厭的。——約翰·朱里亞斯·諾維奇《旅行之愛》

非常感謝你的來信，實在是一大慰藉，但也激起我想回英國的強烈希望。在我見過的那所有的惡劣國家當中，我想這個應該算是頂尖的了……任何到過

法國和英國的號稱信奉基督教的人可能看待它的種種方式閃過我腦海。一個沒有樹木、水、草地和原野，只有單調乏味、討厭又愚蠢的橄欖和活像無法消化的發狂高麗菜的橘子樹被燒、被剝、被銼、被刮、被搶、被烤、被磨，醜惡污穢、低賤卑劣、烤得焦黑的國家；極度像是地獄而非地球，而你會在人群中尋找尾巴。——阿爾加儂・斯溫伯恩《書信集》（Algernon Swinburne, *Letters*）

今早我對這國家起了極大的惡感，我無奈地離開了它。——安德烈・紀德《北非日誌》（André Gide, *Amyntas*）

我不介意去瞧瞧中國，只要能當天來回。——菲利普・拉金（Philip Larkin）

我會盡可能待久一點，一次看完所有該看的，因為我真心希望再也不要出國了。我從來不曾像此刻人在異鄉這樣愛我的家鄉，而用來滿足想像力和佳餚品味的異國優美景致，在記憶中極為悅人，但是當下欣賞卻難以令人滿足。去看那些我們耳聞了一輩子的地方所引發的騷動太過巨大，很難吸引人繼續下

去。——約翰‧亨利‧紐曼《書信集》（John Henry Newman, *Letters*）

我討厭國外，沒有什麼能勸誘我住在那裡。〔至〕於外國人，他們全都一個樣，而且他們讓我覺得厭煩。——雷德斯戴爾勛爵保羅‧福塞爾引述於《海外》（*Lord Redesdale, Abroad*）

老實說我不是那麼喜歡待在國外。我想趁這次假期盡量多看看，然後在不列顛群島閉關度過我的餘生。——伊夫林‧沃《伊夫林沃日記》（Evelyn Waugh, *The Diaries of Evelyn Waugh*）

從亞歷山大大帝時期開始，就一直風行一種信念，認為旅行是愉快而具有高度教育性的。事實上那是最艱苦而又無趣的消遣之一，而且除了少數幾個為了特殊目的而從事環球旅行的專家案例之外，它只是提供了受害人更多足以顯示自身無知的話題罷了。——辛克萊‧路易斯《德茲沃斯》

東方的風景在鋼板印刷品上看起來最美。——馬克·吐溫

我們被一個……精力旺盛的教授留住長談，他急於告訴我們，他曾經得到一整年旅費全免的假期，可以到任何他想去的地方。然而才過了四個月，他哪兒都不想再去，只想回芝加哥，坐下來享用一頓美味的蕎麥油炸餡餅和蛤蠣。——羅勃·拜倫《旅外：兩次大戰間的英倫文學旅行》

再會了，馬德里！讓我借用葡萄牙詩人的句子來形容你：喜歡你的人不了解你，了解你的人不喜歡你。——羅伯·騷塞《書信集》（Robert Southey, *Letters*）

我告訴她，我們看了許多我們渴望看見的事物。「不好意思，我想正是這個想法，讓人們可以免於因為在途中耗去太多時間，而把旅行拖得過於漫長。我和我的姪子決心，絕不停下來看任何東西。」——法蘭西絲·特洛普

讓人們去環球世界有什麼意義？我做過了，沒有一點好處，只能消磨時

間。你還是跟你離開時一樣不滿足。——艾拉·瑪雅爾《殘酷之路》（*The Cruel Way*）

我猜多數旅人一輩子都會遇上某個時刻，讓他們忍不住問自己，「我究竟在這兒做什麼？」——奧伯倫·沃（Auberon Waugh）

閱讀旅行書比親自去旅行好得太多；從未出國的人，方能真正喜歡異國的風土。——威廉·薩默塞特·毛姆《聖母之地》（*The Land of the Blessed Virgin*）

當旅人熱中於爬山，我認為這種狂熱是褻瀆而野蠻的……那些把地球最平坦的部分變成極地的一堆堆輪廓曲曲折折又惱人、形狀不規則的花崗岩，不可能有任何善良的人會喜歡。——歌德（不喜歡阿爾卑斯山）《義大利遊記》

光是從甲地移動到未知的乙地的動作，
似乎便足以讓作家得到最好的發揮。
有些為了寫作而旅行，有些因為曾經旅行而寫作，
然而也有一些因為有了眼界大開的經驗，根本不在乎自己寫得好不好。
即使是在最沉悶、守本分的維多利亞時期巨著中，
你都經常能察覺到些許靈魂的悸動。

━━━━━ ▌▌▌▌▌▌ ━━━━━

費格斯・佛萊明《旅人日記》
（Fergus Fleming, *The Traveller's Daybook*）

推薦讀本

許多讀者和胸懷大志的旅行者，或許會想要得到一些關於他們該接觸哪些旅行作者和旅行書籍的指引，不管是為了旅行的準備工作，或者為了增進對以往旅行的了解。所有旅行記事的鑑賞者都有自己喜愛的作家，但被列入本榜單的作者必須符合兩個標準：他們必須是優秀作者，再者他們的作品必須兼具旅行經驗以及所到訪地方的書寫。換句話說，他們的作品必須包含省思，而不單是描述。

「一本好的旅行書的讀者，」諾曼・道格拉斯（Norman Douglas）指出：

有權利得到不只是外在旅程，對於景物等等的描述，也包含和外在旅程同時發生的一種內在的、表現情感和氣質的旅程。的確，這類理想作品能提供我們三重的探險經驗——出國，進入作者腦中，以及進入我們自己腦中。（25）

PAUL BOWLES：保羅・鮑爾斯是移居摩洛哥的著名美國人，從他在那裡的有利地位觀察、剖析了異國帶來的情感和心理衝擊，並將他的心得集結成多篇短篇小說、多部黑暗小說（*The Sheltering Sky, Spider's House*）及眾多旅行著作。後者有多篇被收入《旅行選集 1950-1993》。當然還有他的名著《他們的頭是綠的，手是藍的：來自非基督教世界的場景》（*Their Heads Are Green and Their Hands Are Blue: Scenes from the Non-Christian World*）。

ROBERT BYRON：羅勃・拜倫的公認傑作是《前往阿姆河之鄉》（*The Road to Oxiana*），但是另外兩本作品《先至俄羅斯，再到西藏》（*First Russia, Then Tibet*）、《車站：希臘聖山之旅》（*The Station: Travels to the Holy Mountain of Greece*）——也屬上乘之作。

ANTOINE DE SAINT- EXUPERY：安東尼・聖修伯里寫了一本經典作品：《風沙星辰》。他的另外兩本著作《夜間飛行》（*Night Flight*）和《戰鬥飛行員》（*Flight to Arras*），倘若是別人所寫而無須被拿來和《風沙星辰》作比較的話，原本也該是

經典。三部著作收錄於《飛行員的探險》（Airman's Odyssey）。（他的代表作是《小王子》，但並非旅行書。）

NORMAN DOUGLAS：諾曼・道格拉斯寫了一本曾被誤認為旅行書的知名小說：《南風》（South Wind）。儘管它令小說迷失望，卻讓旅行記事愛好者大呼過癮。另外三部同等精彩的著作是《老卡拉布里亞》（Old Calabria）、《沙漠噴泉：突尼斯綠洲中的漫步》（Fountains in the Sand: Rambles Among the Oases of Tunisia）和《出雲之龍：印度支那之旅》（A Dragon Apparent: Travels in Indo-China）。

PATRICK LEIGH FERMOR：派翠克・弗莫以極具分量的未完成三部曲躍上每個人的書單：以《時光的禮物：從荷蘭角港到多瑙河中游的青春浪遊》（A Time of Gifts: On Foot to Constantinople: From the Hook of Holland to the Middle Danube）為開端，接著是《山與水之間：從多瑙河到喀爾巴阡山，跨越中歐大地的偉大壯遊》（Between the Woods and the Water: On Foot to Constantinople From The Middle Danube to the Iron Gates）。他是華麗的文體家及敏銳的觀察家。

PAUL FUSSELL…保羅・福塞爾不是旅行作家，不過他的著作《旅外》；兩次大戰間的英倫文學旅行》（*Abroad: British Literary Traveling between the Wars*）是對於旅行記事的精湛分析，一部旅行簡史。同時還能帶你認識許多偉大的英國旅行作家，包括羅勃・拜倫、諾曼・道格拉斯、勞倫斯・杜瑞爾、葛拉姆・葛林、D. H. 勞倫斯和伊夫林・沃。

ALDOUS HUXLEY…阿道斯・赫胥黎以小說《美麗新世界》（*Brave New World*）聲名大噪，其實他是文筆精美的散文家、神祕的旅人。如果你打算只讀一本他的旅行記事，那麼《滑稽的皮拉特》（*Jesting Pilate*）是最佳選擇。倘若你喜歡，就接著讀《旅途中》（*Along the Road*）和《墨西哥灣之外》（*Beyond the Mexique Bay*）。

A. W. KINGLAKE…金雷克的《日昇之處》（*Eothen*）——描述一八四〇年代的一趟聖地之行，是一部經典，但它肯定無法滿足所有人的胃口。有些人覺得它大膽又有趣，也有人認為它有點自以為是、令人不快。後面這派以愛德華・薩伊德

（Edward Said）為主，他在代表作《東方主義》（Orientalism）中形容這本書是「一份可悲的種族優越感目錄」（193）。別說我沒警告你。

在本書中，URSULA LE GUIN這位科幻大師的名字只出現過一次。但是它應該更頻繁地出現才對，因為，如果缺少新穎的旅行記述，縱使征途再遙遠，又如何稱得上是優秀的科幻作品？娥蘇拉‧勒瑰恩最知名的作品或許是她的《地球海》（Earthsea）三部曲，但是嚴肅旅人應該讀的是《黑暗的左手》（The Left Hand of Darkness）和《一無所有》（The Dispossessed）這兩本。它們對於身處異地文化中的異鄉人感覺有著無與倫比的描述。

FREYA STARK：本書讀者對芙瑞亞‧史塔克應該已耳熟能詳了。她著作頗豐，署名作品有二十多部，最廣為人知的或許是《刺客之谷》（The Valley of the Assassins）和《阿拉伯南方之門》（The Southern Gates of Arabia），但她的所有作品皆維持一定水平，也因此讓人難以取捨。讀者不妨從她的選集《旅程的回音》（The Journey's Echo）開始接觸；該選集節錄了她的十五部作品的內容。

PAUL THEROUX：保羅・索魯寫了十四本旅行書（不包括《旅行之道》，見下文）和二十五部小說。他極為擅長描寫和異地住民和各色旅伴的邂逅，同時也是犀利、富於省思的觀察者。《鐵路大市集》（The Great Railway Bazaar）奠定了他的文壇地位；《旅行上癮者》（Fresh Air Fiend）則收錄了多篇其他旅行短文。

選集

另一個挑選讀本的方式是涉獵任何一本優秀的旅行文學選集。如果你發現一篇你喜歡的摘錄文章，便可以找出它的原書來閱讀。

《旅人的故事書》艾瑞克・紐比（A Book of Traveller's Tales, Eric Newby）

《旅行之愛》約翰・朱里亞斯・諾維奇（A Taste for Travel, John Julius Norwich）

《海外的英國人》修與寶琳・馬辛厄姆（The Englishman Abroad, Hugh and Pauline Massingham）

《旅行的諾頓書》保羅・佛塞爾（The Norton Book of Travel, Paul Fussell）

《旅行散文的牛津書》凱文・克羅斯利・哈藍（The Oxford Book of Travel Verse,

Kevin Crossley-Holland）

《旅行之道：道途中的人生啟迪》保羅・索魯（The Tao of Travel: Enlightenments

from Lives on the Road, Paul Theroux）

《旅人日記：366則語錄帶你環遊世界》費格斯・佛萊明（The Traveler's Daybook:

A Tour of the World in 366 Quotations, Fergus Fleming）

參 考 書 目

Bishop, Morris. 1968. *The Middle Ages*. Boston: Houghton Mifflin.

Black, Jeremy. 2009. *The British Abroad: The Grand Tour in the Eighteenth Century*. Gloucestershire, UK: The History Press.

Bowles, Paul. 1984. *Their Heads Are Green and Their Hands Are Blue*. New York: Ecco Press.

Bowles, Paul. 2002. *Collected Stories and Later Writings*. New York: Library of America.

Bowles, Paul. 2010. *Travels: Collected Writings 1950–1993*. New York: Ecco Press.

Cable, Mildred. 1984. *The Gobi Desert*. London: Virago.

Camus, Albert. 2010. *Notebooks 1935–1942*. Lanham, MD: Ivan R. Dee.

Cantor, Norman. 1994. *The Civilization of the Middle Ages*. New York: Harper Perennial.

Carroll, Raymonde. 1988. *Cultural Misunderstandings: The French-American Experience*. Chicago: University of Chicago Press.

Chatwin, Bruce. 1977. *In Patagonia*. London: Jonathan Cape.

Condon, John C. and Fathi Yousef. 1985. *An Introduction to Intercultural Communication*. New York: MacMillan.

Davis, Norman. 1996. *Europe: A History*. New York: HarperCollins.

de Botton, Alain. 2002. *The Art of Travel*. Victoria: Penguin.

de Saint-Exupery, Antoine. 1967. *Wind, Sand, and Stars*. New York: Harcourt Brace.

Deutscher, Guy. 2005. *The Unfolding of Language*. New York: Henry Holt.

Douglas, Norman. 1987. *South Wind*. London: Penguin.

Durrell, Lawrence. 1957. *Bitter Lemons*. New York: E. P. Dutton.

Eisner, Robert. 1993. *Travelers to an Antique Land: The History and Literature of Travel to Greece*. Ann Arbor: The University of Michigan Press.

Espey, David. 2005. *Writing the Journey: Essays, Stories, and Poems on Travel*. New York: Pearson Longman.

Fagan, Brian. 2004. *The Long Summer: How Climate Changed Civilization*. New York: Basic Books.

Farrell, J. G. 1993. *The Hill Station*. London: Phoenix.

旅行的
意義

Fleming, Fergus. 2011. *The Traveller's Daybook: A Tour of the World in 366 Quotations.* London: Atlantic Books.

Freeman, Charles. 2002. *The Closing of the Western Mind.* New York: Vintage Books.

Fussell, Paul. 1980. *Abroad: British Literary Traveling Between the Wars.* New York: Oxford University Press.

Fussell, Paul, ed. 1987. *The Norton Book of Travel.* New York: W. W. Norton.

Gibb, Barry. 2007. *Rough Guide to the Brain.* New York: Rough Guides.

Glazebrook, Philip. 1985. *Journey to Kars.* New York: Penguin.

Goethe, Johann Wolfgang von. 1992. *Italian Journey: 1786–1788.* London: Penguin Classics.

Grimble, Arthur. 2010. *A Pattern of Islands.* London: Eland Publishing Ltd.

Hanbury-Tenison, Robin. 2005. *The Oxford Book of Exploration.* New York: Oxford University Press.

Hibbert, Christopher. 1987. *The Grand Tour.* London: Thames Methuen.

Hickson, David J. and Derek S. Pugh. 1995. *Management Worldwide.* London: Penguin Books.

Hiss, Tony. 2001. *In Motion: The Experience of Travel.* Chicago: Planners Press.

Hoggart, Simon. *The Spectator,* 23 October 2010.

Huxley, Aldous. 1985. *Jesting Pilate*. London: Granada Publishing.

Huxley, Aldous. 1989. *Along the Road*. New York: Ecco Press.

Iyer, Pico, ed. 2009. *W. Somerset Maugham: The Skeptical Romancer*. New York: Random House.

Judt, Tony. "The Glory of the Rails," *New York Review of Books*, December 23, 2010 (Vol. LVII, Number 20).

Kieran, Dan. 2012. *The Idle Traveller: The Art of Slow Travel*. Hampshire, UK: A. A. Publishing.

Kinglake, A. W. 1982. *Eothen*. London: Century Publishing.

Kingsley, Charles. 2017. *His Letters and Memories of His Life*. London: Forgotten Books.

Knox, Thomas. 2017. *How to Travel: Hints, Advice, and Suggestions to Travelers by Land and Sea All Over the Globe*. Trieste Publishing.

Lacey, Robert and Danny Danziger. 1999. *The Year 1000: What Life Was Like at the Turn of the 1st Millenium*. New York: Back Bay Books.

Lapham, Lewis, ed. 2009. *Lapham's Quarterly: Travel*. Summer. New York: American Agora Foundation.

Leed, Eric. 1991. *The Mind of the Traveler: From Gilgamesh to Global Tourism*. New York: HarperCollins.

Le Guin, Ursula. 1969. *The Left Hand of Darkness*. New York: Ace Books.

Leki, Ray. "Reality Therapy for Intercultural Training." *Intercultural Management Quarterly*, Fall 2010, Vol. 11, No. 3.

Lewis, Richard. 2003. *The Cultural Imperative: Global Trends in the 21st Century*. Yarmouth, ME: Intercultural Press.

Lewis, Sinclair. 2011. *Dodsworth*. Oxford: Oxford City Press.

MacDonald, Matthew. 2008. *Your Brain: The Missing Manual*. Sebastopol, CA:O'Reilly Media.

Maillart, Ella. 1985. *Turkestan Solo*. London: Century.

Manchester, William. 1992. *A World Lit Only by Fire*. Boston: Little Brown.

Mantel, Hilary. "Last Morning in Al Hamra." *Spectator*, 24 January 1987.

Massingham, Hugh and Pauline Massingham. 1984. *The Englishman Abroad*.London: Alan Sutton.

Maugham, W. Somerset. 1930. *The Gentleman in the Parlour*. London: Heinemann.

Miller, Stuart. 1987. *Understanding Europeans*. Santa Fe, NM: John Muir.

Nees, Greg. 2000. *Germany: Unraveling An Enigma*. Yarmouth, ME: Intercultural Press.

Newby, Eric. 1985. *A Book of Traveller's Tales*. New York. Viking.

Norwich, John Julius. 1985. *A Taste for Travel*. London: MacMillan.

O'Reilly, Sean et al. 2002. *The Road Within*. San Francisco: Traveler's Tales.

Osborne, Roger. 2006. *Civilization: A New History of the Western World*. New York: Regency.

Pells, Richard. 1997. *Not Like Us: How Europeans Have Loved, Hated, and Transformed American Culture Since World War II*. New York: Basic Books.

Platt, Polly. 1995. *French or Foe?: Getting the Most out of Visiting, Living and Working in France*. Skokie, IL: Culture Crossings.

Said, Edward. 1978. *Orientalism*. New York: Random House.

Schiff, Stacy. 1994. *Saint-Exupery: A Biography*. New York: Henry Holt.

Seth, Vikram. 1987. *From Heaven Lake*. New York: Vintage.

Simmons, James C. 1987. *Passionate Pilgrims: English Travelers to the World of the Desert Arabs*. New York: William Morrow.

Smith, Frank. 1978. *Understanding Reading*. New York: Holt, Rinehart and Winston.

Smollett, Tobias. 2010. *Travels through France and Italy*. London: Tauris Parke Paperbacks.

Stark, Freya. 1976. *Letters: Volume III: The Growth of Danger*. London: Compton Russell.

Stark, Freya. 1988. *The Journey's Echo: Selected Travel Writings*. New York: Ecco Press.

旅行的
意義

Stark, Freya. 1990. *Alexander's Path*. New York: The Overlook Press.

Stark, Freya. 2013. *Perseus in the Wind*. London: Tauris Parke Paperbacks.

Stavans, Ilan and Joshua Ellison. 2015. *Reclaiming Travel*. Durham: Duke University Press.

Steegmuller, Francis, ed. 1987. *Flaubert in Egypt*. Chicago: Academy Chicago Publishers.

Swick, Thomas. 2015. *The Joys of Travel: And Stories That Illuminate Them*. New York: Skyhorse.

Taylor, Edmond. 1964. *Richer by Asia*. New York: Time/Life.

Tharoor, Shashi. 1997. *India: From Midnight to the Millenium and Beyond*. New York: Arcade Publishing.

Theroux, Paul. "Travel Writing: Why I Bother." *New York Times Book Review*, July 30, 1989.

Theroux, Paul. 2006. *The Kingdom by the Sea: A Journey around the Coast of Great Britain*. New York: Mariner.

Theroux, Paul. 2011. *The Tao of Travel: Enlightenments from Lives on the Road*. New York: Houghton Mifflin.

Thomsen, Moritz. 1990. *The Saddest Pleasure: A Journey on Two Rivers*. Minneapolis: Graywolf Press.

Trollope, Frances. 2016. *Paris and the Parisians in 1835*. London: Wallachia Publishers.

Twain, Mark. 1966. *The Innocents Abroad*. New York: Penguin.

Varma, Pavan. 2010. *Becoming Indian: The Unfinished Revolution of Culture and Identity*. New Delhi: Penguin Books India.

Walpole, Horace and Stephen Clarke. 2017. *Selected Letters*. New York: Random House.

Washington Post Book World. January 14, 1990, p.14.

Watson, Peter. 2005. *Ideas: A History of Thought and Invention, from Fire to Freud*. New York: HarperCollins.

Waugh, Alec. 1989. *Hot Countries*. New York: Paragon House.

Whitfield, Peter. 2011. *Travel: A Literary History*. Oxford: Bodleian Library.

Withey, Lynne. 1997. *Grand Tours and Cook's Tours: A History of Leisure Travel 1750–1915*. New York: William Morrow.

Zeldin, Theodore. 1994. *An Intimate History of Humanity*. New York: Harper Collins.

Zinsser, William, ed. 1991. *They Went: The Art and Craft of Travel Writing*. Boston: Houghton Mifflin.

旅行的
意義

資料來源

Excerpts on pages 101, 167, 124, and 70: From *Their Heads Are Green, Their Hands Are Blue*, by Paul Bowles. Copyright c 1984 Paul Bowles, used by permission of The Wylie Agency LLC.

Excerpts on pages 128, and 215: From *A Pattern of Islands* by Arthur Grimble.Reprinted by permission of Eland Publishing Ltd. Copyright c Estate of Arthur Grimble 1952.

Jesting Pilate: The Diary of a Journey, by Aldous Huxley. Copyright c 1926, 1953 by Aldous Huxley. eprinted by Georges Borchardt, Inc. for the Estate of Aldous Huxley. Reproduced from pages 11, 19, 206, 207, and 208.

Extracts on pages 47 and 208, from *Journey to Kars: A Modern Traveller in the Ottoman Lands* by Philip Glazebrook, published by Penguin Books Ltd cPhilip Glazebrook 1985. Reproduced by permission of Sheil Land Associates Ltd.

Extracts on pages 1, 3, 10, 11, 190, and 211: From *A Taste for Travel, An Anthology* by John Julius Norwich, Copyright 1985 by John Julius Normich.

Reproduced by permission of Felicity Bryan Literary Agency on behalf of John Julius Normich.

旅行的意義：帶回一個和出發時不一樣的自己 / 克雷格 . 史托迪 (Craig Storti) 作；王瑞徽譯 .-- 初版 .-- 臺北市：時報文化，2019.10

面；　　公分 .--（人生散步；17）

譯自：Why travel matters : a guide to the life-changing effects of travel

ISBN 978-957-13-7948-7（平裝）

1. 旅遊 2. 哲學

992　　　　　　　　　　　　　　　　　　　　　　　　108014517

WHY TRAVEL MATTERS by CRAIG STORTI

First published in 2018 by Nicholas Brealey Publishing

Copyright © Craig Storti 2018

This edition is published by NB LIMITED through Peony Literary Agency

Complex Chinese edition copyright © 2019 by China Times Publishing Company

All rights reserved.

ISBN 978-957-13-7948-7

Printed in Taiwan.

人生散步 17

旅行的意義：帶回一個和出發時不一樣的自己

Why Travel Matters: A Guide to the Life-Changing Effects of Travel

作者 克雷格・史托迪（Craig Storti）│ **譯者** 王瑞徽│ **主編** 李筱婷│ **編輯** 謝翠鈺│ **行銷企劃** 藍秋惠│ **封面設計** 陳文德│ **美術編輯** SHRTING WU│ **董事長** 趙政岷│ **出版者** 時報文化出版企業股份有限公司　108019 台北市和平西路三段 240 號 7 樓　**發行專線**—(02)2306-6842　**讀者服務專線**—0800-231-705・(02)2304-7103　**讀者服務傳真**—(02)2304-6858　**郵撥**—19344724 時報文化出版公司　**信箱**—10899 臺北華江橋郵局第 99 信箱　**時報悅讀網**—http://www.readingtimes.com.tw │ **法律顧問** 理律法律事務所　陳長文律師、李念祖律師│ **印刷** 家佑印刷有限公司│ **初版一刷** 2019 年 10 月 9 日│ **初版五刷** 2023 年 1 月 2 日│ **定價** 新台幣 360 元│ 缺頁或破損的書，請寄回更換

 時報文化出版公司成立於 1975 年，並於 1999 年股票上櫃公開發行，
於 2008 年脫離中時集團非屬旺中，以「尊重智慧與創意的文化事業」為信念。